艺术造型与设计思维实验教材
叙事性路径教育·设计色彩

汤恒亮　王琼　著

中国建筑工业出版社

图书在版编目（CIP）数据

叙事性路径教育·设计色彩/汤恒亮，王琼著. --北京：中国建筑工业出版社，2018.12
艺术造型与设计思维实验教材
ISBN 978-7-112-23083-9

Ⅰ.①叙… Ⅱ.①汤… ②王… Ⅲ.①色彩学－高等学校－教材 Ⅳ.① J063

中国版本图书馆 CIP 数据核字（2018）第 289942 号

设计色彩教学是建筑类及相关设计类专业培养创新人才的基础课程，其中创新思维的培养是设计色彩课程教学的核心内容。本书系统地创造并实践了叙事性路径教育下的造型基础课程体系，通过空间维度转化、图形语言形而上的认知和表达、图形语言形而下的推演和拓展、建构创新型知识结构的思维转换等手段对设计色彩课程进行综合诠释。

本书适用于建筑类院校本科一年级、二年级学生作为造型基础课程教材使用，以及艺术学类、工学类相关设计专业造型基础课程入门者参考阅读。

责任编辑：杨　晓　唐　旭　李东禧
责任校对：王　烨

艺术造型与设计思维实验教材
叙事性路径教育·设计色彩
汤恒亮　王琼　著

*

中国建筑工业出版社出版、发行（北京海淀三里河路9号）
各地新华书店、建筑书店经销
北京建筑工业印刷厂制版
北京利丰雅高长城印刷有限公司印刷

*

开本：889×1194毫米　1/20　印张：8　字数：340千字
2019年6月第一版　2019年6月第一次印刷
定价：**69.00元**
ISBN 978-7-112-23083-9
　　　（33166）

版权所有　翻印必究
如有印装质量问题，可寄本社退换
（邮政编码 100037）

前言

设计色彩最早是1922年包豪斯设计学院建立并投入教育的课程,它是包豪斯设计学院的基础课程之一,这类基础课程是包豪斯最具原创性、最成功的现象之一。它的目的是让学生们形成健全的人格,首要任务是激发学生当代文化批判方面的创造能力。有别于传统教学中技术能力的专业训练,包豪斯的设计色彩教学更加关注学生们的创造力和想象力,为之后在独立工坊工作打下基础。

从改革开放开始,我国各建筑类院校对色彩教学的改革在不断尝试和实践中发展,但主流都是基于"包豪斯体系"和"布扎体系"的,包括静物写生、建筑和风景写生等,更加强调表现技法和对物体形态的模仿和塑造。这种教学方式更适合在艺术类院校,而不适合培养建筑类设计师,建筑类设计色彩教学课程需要新的方案与要求。

苏州大学金螳螂建筑学院从2008年开始尝试课程改革,经过十余年的教学实践,培养了一批具有创新思维的设计师,形成了具有自身特点且适合向建筑类院校推广的叙事性路径教育基础课程,这种叙事性路径教育课程的训练构架分为三个部分:

①路径教育的方法;
②路径教育的阶段建构;
③路径教育的评价体系。

设计色彩的路径教育方法中结合了伊顿的色彩理论等,使这种叙事性路径教育在设计色彩课程中有更加系统完善的方法论。叙事性路径教育课程方法包括(图1):

①观察方法建构;
②空间维度转换建构;
③创新思维架构;
④审美标准和评价标准的建立。

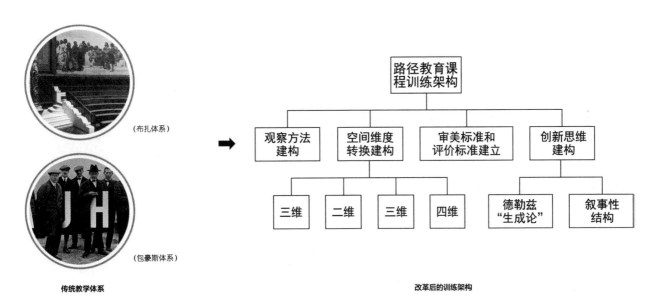

图1 叙事性路径教育训练架构

设计不只是单纯地解决问题，它要求设计师需要具有一种创新型思维。这种创新型思维正是叙事性路径教育的核心，它借鉴了德勒兹的"生成论"（图2）。德勒兹的理论概念有别于西方传统，他不仅颠覆了柏拉图主义及模仿论，还将生成（becoming）置于存在（being）之上，试图消解二元对立的观念，倡导内在性的生成。同样把生成论运用到教学改革中，叙事性路径教育更加强调设计过程中的"差异和生成"，确立以人为本的渐进式、生成式的创新路径。学生们通过这种设计过程，加强了技术性、逻辑性的工作方法，形成了较为完善的方法论。在方法论的引导下达到设计色彩课程的创新实践目标：

①形成过程性创新思维；
②提高空间建构和审美能力。

特里伊格尔顿在《审美意识形态》中认为：美学在寻求传统上本质化和超越性艺术定义的同时，其实已经强化了与主体性、自主性和普遍性相关的概念，这就使美学与现代阶级社会主流意识形态的建构密不可分，因此审美和艺术都要受到特定社会意识形态和历史的制约。设计是与现实生活紧密相连的领域，艺术和设计活动被看作是和政治、社会生活辩证存在的一种关系，是与人类意识系统相关联的组织。这一美学的发生伴随着叙事、体积、空间、亮度、色彩等方面改变物质元素的现代工业文化。设计色彩课程的目标母题就不能仅仅局限于我们常规的或者是单一类型的物体，而要在现代工业文化的这个背景下融入电影、戏剧、生物学等各种与现实生活相关联领域的鲜活的艺术表达内容。通过建构二维、三维、四维相互转换的空间视角，重新审视我们生活的空间，建立设计色彩的全新的创造性思维，更加全面地提高我们的空间构建和审美能力。

叙事性路径教育设计色彩课程阶段构建分为三个步骤：

①分析性阶段；
②创造性阶段；
③执行性阶段。

分析性阶段学生从目标载体理论入手，观察及分析相关资料，融入设计色彩认知训练和创意概念，从色彩、图形语言、材质肌理、主观感受等角度，将分析结果进行系统的归纳和梳理。过程中融入具有叙事性的电影、戏剧、自然物态等相关介质，进行跨学科研究，让学生在思考中有意识地从叙事性结构中汲取有益的理论概念、形态内容和分析模式，以求拓展设计色彩课程训练的内容和范畴。在此阶段需要对叙事性载体进行系统的观察方法构建。第一步，将电影、戏剧、地域文化和生物学等叙事性载体引入，并通过社会、历史和人文等不同角度对载体进行探索归纳，进而提取相应的物体元素。第二步，对目标物体的进一步认知，可以从色

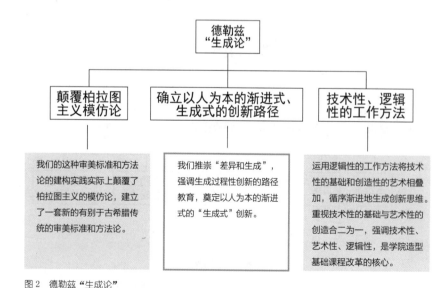

图2 德勒兹"生成论"

彩、肌理和材质等不同角度进行观察理解。第三步，对目标物体的材料属性（色彩、肌理、材质）进行视觉、触觉等全方位评估。第四步，对目标物体进行空间维度认知，并对其进行选择性梳理总结，建立相应的知识体系。

通过分析性阶段对叙事性载体空间维度的提取，在创造性阶段就是要对目标物体进行空间维度的转换、融合和叠加。首先从"第一空间"角度对目标进行表达创造，它涉及认知物体的一维点，运动状态的点形成二维的线，线的移动组合形成面，多个面的叠加组合形成三维的体；在不同时间、空间角度下以蒙太奇的拼贴手法将目标物体组合构建成四维空间。除了对真实感知世界的"第一空间"创造，我们还需要把叙事性目标载体"第二空间"下个人的思考和想象与前者结合，在叠加融合的过程中，也会产生"第三空间"下的某种行为、印象、心理、氛围等，它有别于真实世界的表达，也不单纯是个人的想象与思考，正是这种非单一性、非固有、开放性空间维度之间的转化，让我们从传统的空间观念中跳脱出来，用一种创新的思维方式去重新解读设计。

随着在叙事性框架下的物体认知的分析性阶段和空间维度转化的创造性阶段，我们能够更加多角度地客观地得到空间建构的二维表皮以及三维空间形态等丰富的图形语言以及其丰富的叙事性组织架构。我们就可以得到图形语言拓展的执行阶段策略。在"生成论"的指导下，运用形式和形象的方法诸如拼贴、引用等，并结合叙事性框架下的修辞和文化的延续性，就有着具有审美衡量标准的重要意义，并且暗示着新的空间的生成、新的文化语言之

阐释和组织。一方面，通过抽象的几何系统本身提供了不同系统来组织空间，在特定的语境中，系统直接越过三维欧几里得空间进入多维空间范围。伴随着这些几何体系的具体生成结果又影响着新的空间观，并由此影响空间建构。另一方面，造型基础是一种语言，具有参照性和修辞性陈述，对确定过去文化延续性的重要意义加以确认，进一步加强了一种内省的、回溯过去的理论姿态。对传统语言的整合确立与过去的连续性，造型语言的组成模式可以像模式语言那样被视为一套完整的语汇和语法规则，通过它们来表达新的创新思维。

在叙事性路径教育设计色彩课程的学习中，学生们的整个过程都会被记录下来，我们通过最后的成果制定了此课程的评价标准。

①叙事性载体的提取和框架的建立：电影、小说、戏剧、地域文化等载体的主题提取，包括相关信息及理论的分析梳理过程，并建立相应的叙事性框架。

②叙事性载体的图形推演和拓展：从目标载体中收集、选择、分析、提炼图形语言，并进一步推演拓展图形的可能性。

③叙事性载体的色彩和肌理提取：从不同空间维度观察目标载体的色彩和肌理，分析不同材质的特性和质感，使色彩、肌理和拓展图形相辅相成，保证整个设计色彩作品的完整性。

④过程创意概念小本子的制作：整个创作和生成过程都整合在同一个概念小本子上，配合最终设计色彩作品，同时也是整个叙事性路径教育最重要的呈现结果。

设计色彩课程是建筑类专业的基础课程之一，是创新人才培养的重要组成部分。苏州大学金螳螂建筑学院侧重于路径教育，一方面重构了造型基础系列课程的授课体系和授课内容，强调过程性创新思维的培养。让学生能够在叙事学、生成论等方法的指导下，解析、综合、推定造型基础的训练内容，能够定量定性和循序渐进式地分析和解读形态语言；另一方面，提高了学生造型思维转换和审美能力，将感性的认知上升到理性的阶段，建立了一套完整的评价标准。通过叙事性框架下物体认知的分析性阶段、空间维度转换的创造性阶段、图形语言拓展的执行性阶段建构完整的路径教育教学结构，为随后的设计类相关课程打下坚实的基础。

注：全书共 340 千字，汤恒亮负责 220 千字，王琼负责 120 千字。

目录

前言

Part1 设计色彩叙事性载体探知

1 色彩理论 ... 10

1.1 伊顿色彩理论概述 ... 10

1.2 写生色彩与设计色彩的区别 ... 15

1.3 形状和色彩 ... 23

1.4 对色彩的反应 ... 25

1.5 色彩的表现性 ... 26

1.6 对色彩的喜好 ... 27

1.7 对和谐的追求 ... 28

1.8 构成等级要素 ... 30

1.9 混合色与互补色 ... 33

1.10 构图 ... 36

2 色彩与电影 ... 40

2.1 电影中的色彩发展 ... 40

2.2 电影中色彩的重要性 ... 41

2.3 电影中色彩的作用 ... 42

2.4 电影中的艺术手法 ... 50

3 色彩与戏剧 52

3.1 戏剧艺术色彩的美学特征 52

3.2 戏剧中色彩的作用 58

3.3 戏剧中色彩分析 61

3.4 戏剧的构图 62

Part2 设计色彩课程阶段性建构

4 阶段性建构 66

5 分析性阶段 68

5.1 良性结构的分析计划 69

5.2 叙事性载体的提出 70

5.3 对叙事性载体的初步认知 79

5.4 思维导图的形成 88

5.5 目标载体的属性研究 92

6 创造性阶段 128

6.1 形而下的推演和拓展 129

6.2 介质的加入 134

6.3 蒙太奇手法下的图形色彩重组 142

7 执行性阶段 150

Part 1

设计色彩
叙事性载体探知

色彩理论
色彩与电影
色彩与戏剧

1 色彩理论

严格说来，一切视觉表象都是由色彩和亮度产生的。那界定形状的轮廓线，是眼睛区分几个在亮度和色彩方面都决然不同的区域时推导出来的。组成三维形状的重要因素是光线和阴影，而光线和阴影与色彩和亮度又是同宗。即使在线条中，也只有通过墨迹与纸张之间亮度和色彩的差别，才能把物体的形状显现出来。然而严格说起来，色彩与形状是两种互有区别的现象。例如，方形和圆形与那些使得它们显现出来的特定的色彩值，就是两种不同的现象：一个位于黄色基底上的红色圆点和一个红色基底上的黄色圆点，看上去同样都是圆形；同理，一个位于白色基底上的黑色三角形和一个位于黑色基底上的白色三角形，看上去都是同样的三角形。

1.1 伊顿色彩理论概述

伊顿（图1-1）的色彩理论没有形成新的色彩理论，而是融合了不同的色彩理论，是主观色彩经验和客观基本规律的有机结合，包括色相环、七种色彩对比、色彩调和、色彩球体、色彩印象理论、色彩表现理论等，在这仅就其中几点做简单概述。

1. 色相环和色彩球体

伊顿以三原色即红、黄、蓝为基础色相，在环中形成一个等边三角形。画出这个三角形的内切圆，再画这个圆的内接等边六角形。把原色两两调和得出了间色，即绿、紫、橙，各形成一个等边三角形。间色和原色混合又得出了复色，如黄橙、黄绿等，最终做出了12色相环。在色相环上180°相对的颜色则为补色，如红—绿、黄—紫、蓝—橙等。

伊顿受音乐家约瑟夫·马提亚斯·豪尔受12音调的启发，采用菲利普·奥托·朗格球面色彩排序，构建了一个色彩球体。可从三条线分析——经线、赤道、直径。经线和直径表达了明度和纯度的变化，赤道上则排列着12种色彩（色相），从暖到冷，两两180°成对比。

通过色相环和色彩球体等形式我们可以清楚地观察到色彩的逻辑关系（图1-2～图1-4）。

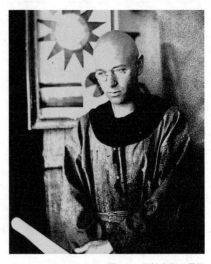

图1-1 约翰内斯·伊顿
（1920年，摄影：保拉·斯托克玛，BHA，《BAUHAUS包豪斯》配图，浙江人民美术出版社）

1　色彩理论

图 1-2　伊顿十二色相环
(色卡示意图：作者自绘；十二色相环：百度百科：约翰内斯·伊顿)

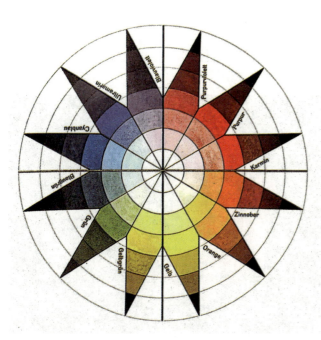

图 1-3　打开的球体
(1921 年，《乌托邦：现实档案》的补充，石版画，47.0 厘米 ×32.0 厘米，BHA，《BAUHAUS 包豪斯》配图，浙江人民美术出版社)

图 1-4　空间里有带状物的色彩球体
(百度百科：约翰内斯·伊顿)

11

2. 色彩对比

①色相对比

色相对比是由未经掺和的色彩以其最强烈的明亮度来表示的——如红、黄、蓝是极端的色相对比。它是七种色彩对比中最简单的一种。

选自"圣塞弗尔天启书"原稿中的《埃弗兹教堂》可以较为有代表性质地表现这种对比。在这幅画中，以平行条带的形式增添了红、黄、蓝三种色彩，形成了强烈的色相对比，而平行的形式又与垂直的人物形成对比。在建筑物和人物身上运用了第四种色彩——绿色。最为有趣的是，画中的轮廓线有些部分是黑色的，有些则是红色，这样加强了红与绿、红与蓝、红与黄间的色彩关系（图1-5）。

②明暗对比

在所有色彩中我们可以使用的最强的明暗对必是黑与白，其余在它们之间存在的灰色和彩色的领域也同样可以构成明暗对比。

西班牙画家苏巴郎的《柠檬、香橙、蔷薇》是其中的典型代表。它的一个特征是使用色相不多，另一特征是它的画面组织于两个明度中——水果和篮子等的亮色调受光面以及它们的暗面、背景。同明度内色调差别不大，最终产生了一种宁静感（图1-6）。

③冷暖对比

在关于冷与暖还可以用其他许多字眼表示。冷——阴影、透明、镇定、稀薄、流动、远、轻、湿。暖——日光、不透明、刺激、浓厚、固定、近、重、干。

如莫奈的《雾都国会大厦》，运用了橙色和蓝紫的冷暖对比（图1-7）。

④补色对比

保罗·塞尚在其《圣维克特瓦山》中运用了紫色和黄绿色、橙色和蓝色两对互补色形成补色对比（图1-8）。

⑤同时对比

同时对比即我们看到任何一种特定的色彩，眼睛都会同时要求它的补色，如果这种补色还没有出现，眼睛就会自动将它产生出来。

文森特·凡·高的《晚间咖啡馆》中使用了咖啡馆的橙色、黄色与天空的蓝紫色形成同时对比。有趣之处在于，凡·高并未使用橙色、黄色的对比色蓝色和紫色，而是使用了蓝紫色，这使得橙色和黄色颤动了起来（图1-9）。

⑥色度对比

色度对比是纯度高的强烈色彩和稀释的暗淡色彩间的对比。

保罗·克里《奇异的鱼》在红色和深蓝色阴影中运用了色度对比（图1-10）。

⑦面积对比

色面积对比是指两个或更多色块的相对色域，是一种多与少、大与小间的对比。

皮埃特·勃鲁盖尔《伊卡鲁斯堕海处的风景》中耕夫衣服红橙色与画面总体色蓝绿色、绿色、褐色形成了面积对比（图1-11）。

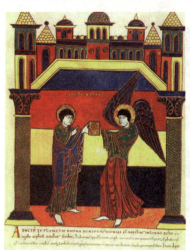

图1-5 《埃弗兹教堂》
（11世纪《圣塞弗尔天启书》原稿，藏巴黎国立图书馆）

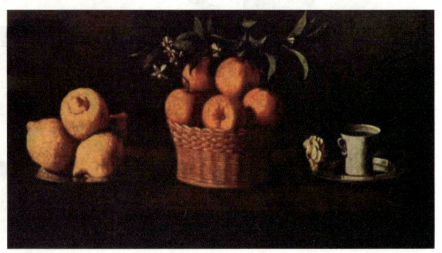

图1-6 苏巴郎《柠檬、香橙、蔷薇》
（藏佛罗伦萨，A·孔蒂尼——博纳科西收藏）

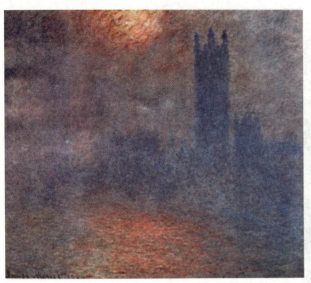
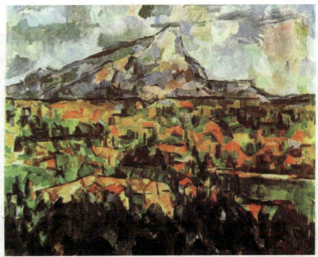
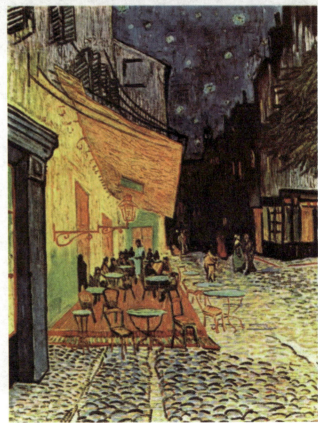

图 1-7 ｜ 图 1-8
　　　　｜ 图 1-9

图 1-7　莫奈《雾都国会大厦》（藏巴黎，网球场博物馆）
图 1-8　保罗·塞尚《圣维克特瓦山》（藏费城，艺术博物馆）
图 1-9　凡·高《晚间咖啡馆》（藏荷兰奥泰洛，克罗勒·默勒博物馆）

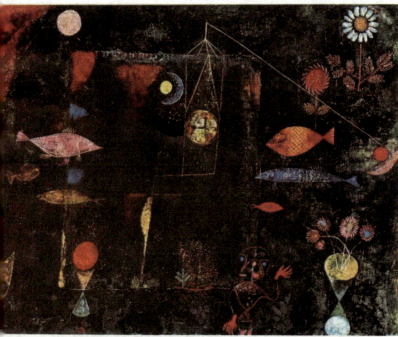

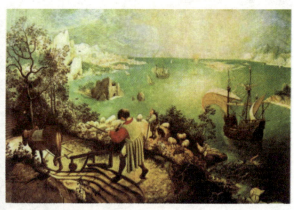

图 1-10 | 图 1-11
图 1-12

图 1-10　保罗·克利《奇异的鱼》（藏费城，艺术博物馆）
图 1-11　皮埃特·勃鲁盖尔《伊卡鲁斯堕海处的风景》
　　　　　（藏布鲁塞尔，皇家美术博物馆）
图 1-12　修拉《大碗岛上的星期天下午》（藏纽约，大都会博物馆）

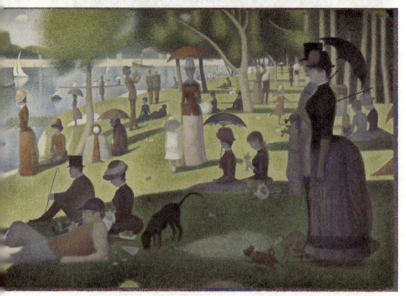

3. 色彩调和

在《大碗岛上的星期天下午》中，修拉将一些纯度色小色块配制成有规则的、符合物理学规律的色彩群，并运用到画布上。他把调和色分解成了它们原本的组成部分，增强了色彩的光亮度。结合补色规则，最终又于观画者的眼睛中产生调和色调（图 1-12）。

1.2 写生色彩与设计色彩的区别
——以印象画派为例

实践证明基础课程是包豪斯最具原创性、最成功的现象之一。作为基础课程的第一个领导者,约翰内斯—伊顿将其塑造成整个包豪斯最令人印象深刻的元素之一。在包豪斯,伊顿的基础课程主要包括材料、绘画对位法(对大师作品的分析)、形状(图形)等不同部分。

伊顿能以一种基本相当的形式法则和语汇,即"绘画对位法",来诠释那些看似不同种类的艺术作品,无论是埃及的雕塑,还是"格吕内瓦尔德的圣母"等。这个概念可以指物体外在特征的观察或物体内在规律的分析。

1. 材料

①写生色彩对面料、材质的认知方面,首先,艺术家要认真观察、对比每一种材质之间不同的特性和质感;在记忆中记录所观内容;依靠对材料形成的记忆和理解来完成他们记忆中的作品。当德加的朋友们越来越强烈地主张:要画出他们所看到的,只能一面作画一面研究对象;而德加却采用了相反的原则,他日益倾向于:观察的时候不真正画,画的时候不观察。如作品德加的《歌剧院的舞蹈教室》(图 1-13)。

德加频频访问歌剧院中芭蕾舞教师训练成群女孩的课堂,观察她们艰难而优美的舞技练习。在这里,他发现了他所感兴趣的东西:运动——但不是一种自由自在的运动,十分相反——是谨严的用心的练习,身体服从于严格的锻炼,姿态为无可避免的规律所控制,正像他在赛马场中喜欢观察马的运动一样。像他画马的办法,他在记忆中记录下了她们每一个姿态,以便能在画室中描绘;他仅仅在舞蹈课堂中作一些速写,依靠记忆画他计划中的作品。

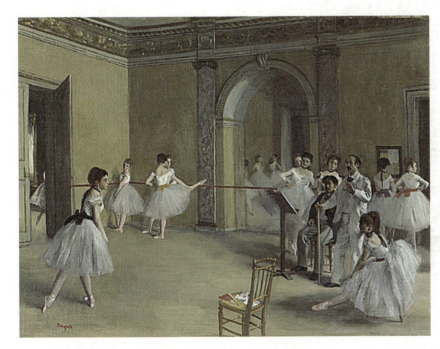

图 1-13 德加:《歌剧院的舞蹈教室》
(藏纽约,大都会艺术博物馆)

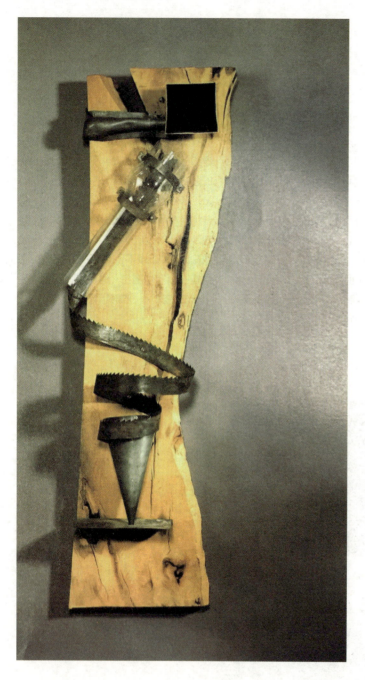

②设计色彩对材料的要求，设计师首先要直接接触材料，对它们逐个进行实用性探索，了解材料本身的用途，介绍不同的材质，例如：石头、木材、玻璃、纺织品、树皮、毛皮等，通过视觉和触觉评估，观察材料间的对比，感受材料间的不同，例如粗糙—光滑、坚硬—柔软等，对同类材料的不同质地进行分组，最终形成一定的观察方法建构。如作品摩西—米尔金，不同材料的对比研究（图1-14）。

1922年粗略模型，1967年改造，金属零部件、锯片、羽毛和玻璃，安置在模板上。游戏般地对待材料或者说是"跟着直觉走"去接触材料不仅有其实用性的一面，更有教学的意图。学生通过这一练习测试自身的才能和兴趣，还能看出其在基础课程之后到哪个部门。

图1-14　摩西—米尔金：不同材料的对比研究
（1922年粗略模型，1967年改造，88.0厘米×30.0厘米×22.0厘米，BHA，《BAUHAUS包豪斯》配图，浙江人民美术出版社）

2. 绘画对位法

①物体外在特征的观察

写生色彩，艺术家创作作品是一种只需个人独立完成的行为，与设计师相比，不需要考虑与其他专业协力合作就能创造出一个作品。印象画派的代表人物之一毕沙罗指出："艺术家是他的风格的唯一创造者，如果和他人相似，就算落入窠臼了"。意识到艺术家们在一起工作会互相感染，毕沙罗后来承认：在他影响塞尚的时候，塞尚也在影响着他。

伊顿在其《色彩艺术》一书中写道：对大自然的充分研究导致印象派画家们达到一个完全新的色彩表现阶段，对能改变自然物体的阳光进行的研究，以及对风景画气氛环境中光线的研究，给印象派画家们提供了新的基本模式，莫奈认真地探索了这些现象，在一天的各个时辰里，都用同一新的画布来再现同一风景画面，以便将太阳的移动和随之发生的反射以及光色变化结果真实地反映出来。雷阿诺的一个朋友在一篇文章中也这样定义印象画派："依据其调子而不是依据题材本身来处理一个题材，这就是印象主义者之所以区别于其他画家们的地方"。否定写实主义的客观性，他们从真实中选择了一个元素——光，去解释全部自然。如莫奈的作品：《日出—印象》（图1-15）。

对于一刹那中的风景所呈现的有色的光的审慎观察，使莫奈废弃传统的阴影而采取鲜明灿烂的颜色。这也使他不顾固有色，以全体气氛效果来代替固有色的抽象观念。借着可以看出来的笔触来涂颜色，他能把事物的轮廓弄得朦胧一些，并与周围环境互相融合起来，从而丰富了色彩效果。

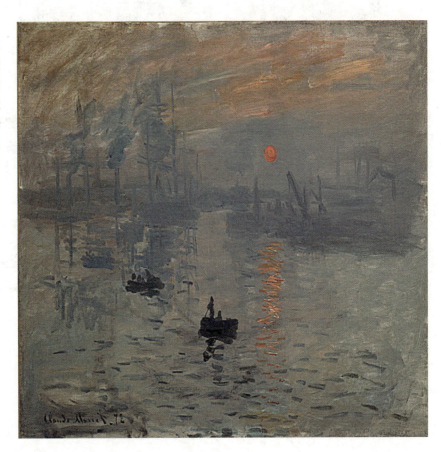

图1-15 莫奈《日出—印象》
（藏马蒙坦莫奈美术馆）

设计色彩叙事性载体探知

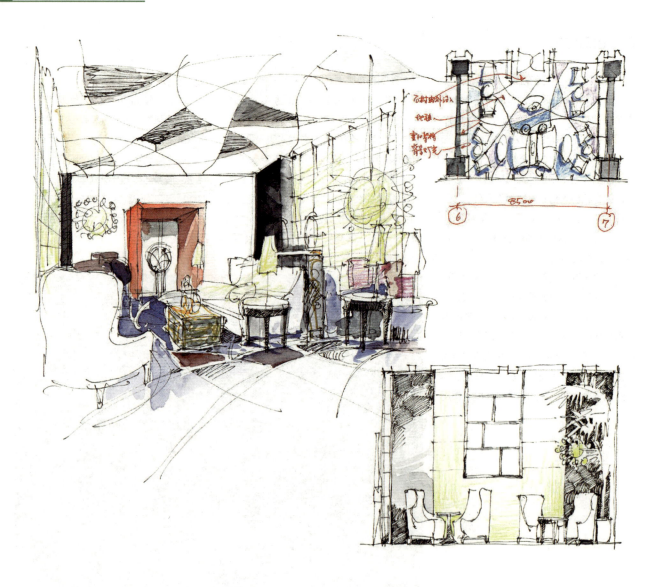

图 1-16 国粹——京剧——北京某主题酒店 1（苏州大学，王琼教授作品手绘稿）

装饰家和设计家常常易于被他们自己的主观色彩倾向所左右，这样就可能导致误解和争论，尤其是在一种主观判断同另一种判断相冲突的时候，为了许多问题的解决，无论如何要有一些胜过主观偏爱的客观考虑。

另一方面，设计色彩把光源色、环境色、固有色作为三个独立的个体进行分析，每个个体都是整体设计之内的一个重要的组成部分，在此基础上，形成一定的审美和评价标准，最终形成一个以固有色为基础、环境色为综合的环境体系。与写生色彩相比，设计色彩以培养设计师为目的，而写生色彩主要培养美术等绘画类学生。

在这个空间环境中，环境色、光源色、固有色每一个因素都是构成整个空间环境氛围和色调的重要因素。如王琼作品：国粹——京剧——北京某主题酒店（图1-16、图1-17）。

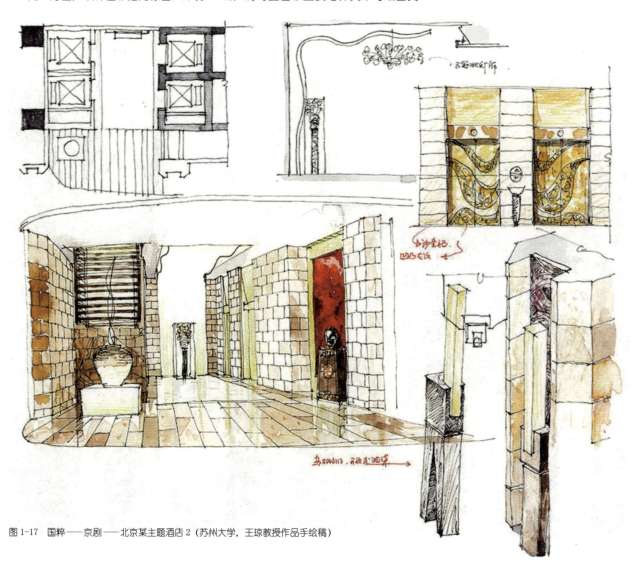

图1-17　国粹——京剧——北京某主题酒店2（苏州大学，王琼教授作品手绘稿）

②物体内在规律的分析

在物体内在规律的分析方面,设计色彩和写生色彩所实现的目标有所不同。写生色彩,毕沙罗对塞尚绘画风格的建议中更好地诠释了写生色彩对物体内在规律分析的重点,他提到:"寻找适合你气质的自然门类。对于作画的画旨应着眼于外形和色彩多一些,而着眼于素描少一些。不必拘泥于没有素描也能得到的形体。严谨的素描是枯燥无味的,而且妨碍总体的印象,它毁坏所有的感觉。在一个'团块'中,最大的困难不是纤毫毕露地画出轮廓,而是要画出内在的东西,画事物的主要特征,试以一切的方法把它传达出来"。如毕沙罗作品《雪中大道》(图1-18)。

图1-18 毕沙罗《雪中大道》(藏法国巴黎马摩坦博物馆)

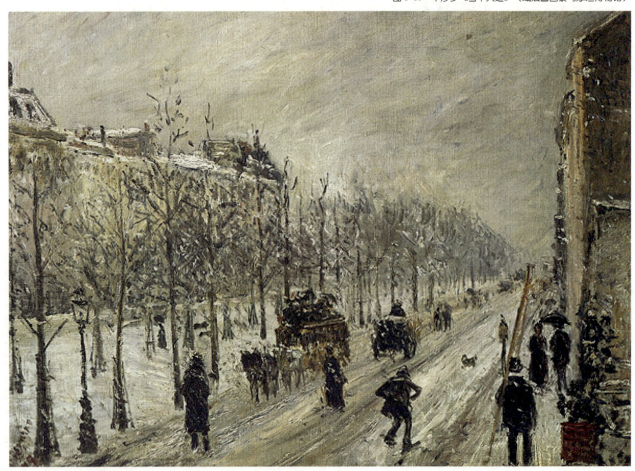

设计色彩更加关注物体内在规律的分析。伊顿在其《色彩艺术》一书中提到：设计色彩的自然研究不应该是对自然的偶然印象的一种模仿复制，而应当是真实特点所需要的形状和色彩的一种经过分析和探索的产物。这样的研究不是进行模仿，而是进行解释。为了使这种解释妥帖可靠，须先做仔细的观察和清楚的思考，感觉应变得敏锐，艺术才智应在合理分析观察到的题材的过程中得到锻炼。通过对物体内在规律的分析使设计师更好地实现二维到三维，三维再到四维的空间维度转换。如伊顿对西特罗昂《圣母玛利亚》作品的色彩分析（图1-19）。

在伊顿的《大师作品分析》中，伊顿找到了一种适合基础课程学生发掘艺术作品精髓的方法，即观察、感知和实践艺术活动。西特罗昂很关注作品中心，他对一系列色彩框组成的中心范围的肌理做了对比。

图1-19　伊顿对西特罗昂《圣母玛利亚》的色彩分析
（1921年，彩色纸拼贴，纸面墨汁水粉画，23.5厘米×19.5厘米，BHA，《BAUHAUS 包豪斯》配图，浙江人民美术出版社）

3. 图形

写生色彩主要强调根据一定的思想主题，对自然景物感性地表达特点。艺术家绘画的个性结构来源于它主观上已定的对形状和色彩的倾向。

在 1888 年 2 月，凡·高到达法国南部的时候，给他弟弟的一封信中这样写道："我在巴黎所学到的东西现在离开了我，我恢复了在我知道印象主义之前的我曾有过的理想。我的创作方法与其说是被印象派了，还不如说是被德拉克洛瓦的思想所滋养。因为，我不是想重新再现我眼睛所看到的东西，而是较随意地使用色彩，以便有力地表现我自己，想夸张主要的东西，而抛弃显然模糊不清的东西。"如凡·高作品《奥维的房子》（图 1-20）。

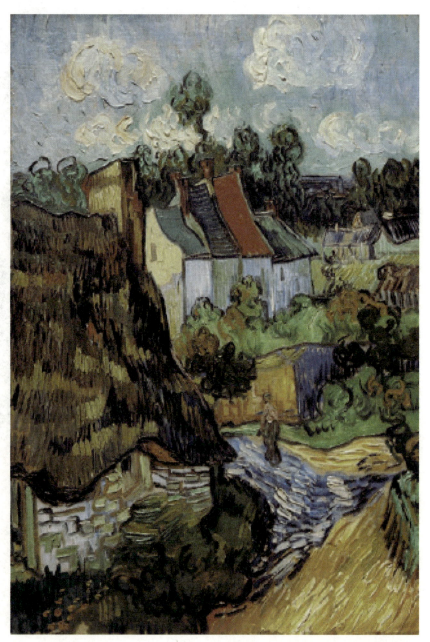

图 1-20 凡·高《奥维的房子》
（1890 年，现藏美国俄亥俄州托雷多艺术博物馆）

1.3 形状和色彩

既然形状和色彩互有区别，就可以把它们拿来作一番比较。首先，这两种现象都能够使视觉完成自己最重要的职能：它们都能传递表情；都能通过把各种物体和事件区别开来，使我们获得有关这些物体和事件的信息。例如，一棵挺拔高耸的白杨，其形状所传递出来的表情，就与一棵白桦树的形状所具有的表情不同；西昂蒂酒所具有的那种红颜色，所传递的情绪就与索泰尔那白酒的色彩传递的情绪不同。形状固然能帮助我们把一种物体与另一种物体区分开，色彩在这方面的本领也不小。例如，在信号、图表和制符中，色彩都被用来作为通信工具，而当我们观看一种没有色彩的黑白电影时，就不能把演员正在吃的那一盘形形色色的食物识别出来。

作为一种通信工具来说，形状要比色彩有效得多，但是运用色彩得到的表情却又不能通过形状而得到。形状能够产生大量互不相同的式样。例如各种不同的面孔，各种树叶所具有的千差万别的形状，以及人人都不相同的手印等。在书写时，我们主要利用的也是形状而不是色彩，因为形状所提供的符号不仅写起来可靠方便，而且即使它形体很小，也能够被我们立即识别出来。而当我们用色彩去执行同样的任务时，可以使我们放心依赖的色彩，充其量也不过半打。然而说到表情作用，色彩却又胜过形状一筹，那落日的余晖以及地中海的碧蓝色彩所传达的表情，恐怕是任何确定的形状也望尘莫及的。

人与人之间对色彩和形状的反应是有差别的，这在许多心理学试验中已得到证明。在那个令各种不同的研究者都信服的实验中，要求被试儿童从无数个红色三角形和绿色的圆形中，选出与测验他们的图形相似的图形（图1-21）。每一个被试儿童面前的调试式样，不是一个红色的圆，就是一个绿色的三角形。（注意，在测试式样与被选式样之间，凡是形状相同的，色彩就不同；凡是色彩相同的，形状就不同。）试验结果表明，年龄不到3岁的孩子，都是根据二者形状上的相似进行挑选，而那些3~6岁的孩子，却都是根据二者色彩上的相似进行挑选。学龄前儿童在挑选时，一般都毫不犹豫；而那些大于6岁的儿童，对这种模棱两可的任务就开始感到为难。他们在犹豫了一会儿之后，最后仍然还是选择了在形状上（而不是在色彩上）与自己的测试式样相同的图形。维尔纳（海恩斯·维尔纳：《关于心理发展的比较心理学研究》芝加哥版，1948年）在评论儿童的这些表现时，曾提出这样的看法：最年幼的儿童所做出的反应，一般都是由运动行为决定的，所以他们的选择也是根据自己的运动行为所能把握的那些物体的性质进行的；一旦物体的视觉特征占了主导地位，大部分学龄前儿童都会依据对视觉具有强烈感染力的色彩进行判断。但随着儿童逐渐受到教育的熏陶和实践的训练，形状又慢慢成了他们识别物体的基础。

对形状和色彩的选择性，还可以通过墨迹试验进行研究。鲁奥沙赫（鲁奥沙赫：《心理诊断书》纽约版，1942年）在试验中，运用了一种特殊的卡片，被试者在看了这种卡片之后，假如能把它的色彩说对，就必然把它的形状说错；反过来，如果能把它的形状说对，肯定又会把它的色彩说错。举例说，一个人可以根据轮廓线从这些卡片中把某个式样识别出来，但这个式样的色彩又与这个式样代表的物体不符。而当另一个人根据色彩把两个对称放置的蓝色长方形称为"蓝天"或"勿忘我花"时，虽然把色彩说对了，但形状又说错了。鲁奥沙赫和他的助手们由此断言，这种反应上的差别，与一个人的个性

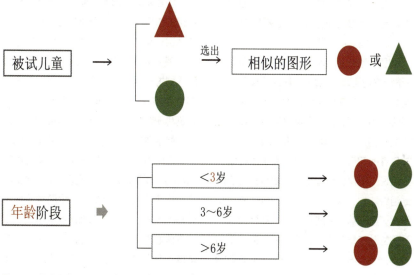

图1-21 形状与色彩实验（作者自绘）

有关。这种试验起初是在神经病人身上进行的，经过试验之后，鲁奥沙赫发现，情绪欢快的人一般容易对色彩起反应，而心情抑郁的人容易对形状起反应，对色彩反应占优势的人，受到刺激时一般很敏感，因此很容易接受外来影响，表现得情绪不稳定，高低起伏，易于外露。而那些容易对形状起反应的人，则大都具有内向的性格。他们对冲动有着强烈的控制能力，学究味重，不会轻易动感情。

鲁奥沙赫对于知觉行为与个性之间的关系没有做出解释，但沙赫泰尔（沙赫泰尔：《论色彩与情感》）却曾经指出过，人对色彩的经验和他对情感的体验之间，实际上有类似的地方。

因为不管是在色彩经验发生的时候，还是在情感经验发生的时候，我们自身同样是外部刺激的被动接受者。一种情感的产生，并不是理性积极活动起来之后的产物，动感情的人一般都是开放型的。而一个抑郁的人就不容易动感情。色彩对我们的作用与感情对我们的作用在这方面是一样的。

但人们对形状的反应就决然不同了，这是一种积极的反应，因为我们在感知形状时，首先必须积极地审视眼前的物体，然后又要确定它的结构构架，最后还要把它的各个部分与它的整体联系起来。同理，一个有抑制力的人能够对外来的感性刺激加以控制，并根据一定的原则去统一各式各样的经验，然后再做出行动的规划。总之，在对色彩的视觉反应中，人的行动是外在物体对人的刺激引起的；而为了看清形状，就要用自己的理智能力，去对外界物体作出判断。

按照鲁奥沙赫提出的上述理论，我们就可以得出如下的结论：色彩产生的是情感经验，而与形状相对应的反应则是理智的控制。这样一个公式在我看来是过于狭窄了，尤其当用它来解释艺术时就更是如此。我们最好把上述公式改为：对色彩反应的典型特征，是观察者的被动性和经验的直接性；而对形状反应的最大特点，是积极的控制。然而，要想画出一幅画或是理解一幅画，没有对全部色彩值的积极组织，就不会成功；而从另一方面说来，在观赏一种富有表现性的形状时，我们也有可能会处于一种极其被动的状态。因此，我们最好不再使用色彩反应和形状反应这两个词。真正要我们弄清的是，对刺激的被动接受态度和积极态度之间的区别。接受态度大都是由色彩引起的，但有时也适于对形状的反应；积极态度多半是对形状的知觉中所具有的，但有时也适合于对色彩结构的知觉。总的说来，凡是富有表现性的性质（色彩性质，有时也包括形状性质），都能自发地产生被动接受的心理经验；而一个式样的结构状态，却能激起一种积极组织的心理活动（主要指形状特征，但也包括色彩特征）。

相应地来说，人类的个性也不能仅仅局限于富于情感和富于理智这两种不同的类型，对于那些属于情感型的人来说，除了感情和灵感之外（虽然这种灵感看上去不知从何而来），还需要通过感官接受有关外界的知识；而对于那些属于理智型的人来说，不仅要有理智，还要有大脑的自动组织能力。这种能力能够指导他与人交往，调查情势，完成任务。也就是说这一系列的动作是在直觉水平上进行的。正如鲁奥沙赫指出的，这第二种个性类型的人，就是善于内省的人，这类人往往沉湎于思维和概念之中，喜欢将自己的先入之见强加于自己的经验。

在艺术领域内，对知觉行为与个性结构之间的关系进行探索，是大有可为的。第一种态度，即接受态度，可以称之为浪漫主义的态度；而第二种态度，即积极的态度，则可以称之为古典主义的态度。在绘画艺术中，我们可以拿德拉克罗瓦（法国，画家）与上述的两种态度相对照。德拉克罗瓦在构图中大力强调色彩的配合，但并没有忘记形状的表现性质；大卫在绘画中强调以形状作为构图的基础，以便表达出物体的相对静止的性质，但在这同时却并没有忘记使色彩更加柔和、更加系统。

马蒂斯（法国，画家）曾经说过："如果线条是诉诸心灵的，色彩是诉诸感觉的，那你就应该先画线条，等到心灵得到磨炼之后，才能把色彩引向一条合乎理性的道路。"

很明显，马蒂斯的观点代表的是一种传统的观点。普辛曾经说过："在一幅画中，色彩从来只起着一种吸引眼睛注意的诱饵的作用，正如诗歌那美的节奏是耳朵的诱饵一样。"（出自《文学作品中的艺术史片段》普林斯顿版，1947年）至于德国人对这一问题的见解，我们可以在康德的著作中找到："绘画、雕塑甚至还包括建筑和园艺，只要是属于美术类的视觉艺术，最主要的一环就是图样的造型，因为造型能够以令人愉快的形状，去奠定趣味的基础（而不是通过在感觉上令人愉快的色彩去表现）。那种能使得轮廓线放射出光彩的色彩，起的是刺激作用。它们可以使物体增添吸引人的色泽，但并不能使物体成为经得住观照审视的美的对象。相反，它们却常常因为人们对美的形状的需

要而受到抑制，甚至在那些容许色彩刺激的场合，它们也往往因为有了美丽的形状才变得华贵起来。"（康德：《判断力批判》）

领会了上述观点之后，我们就会觉得，人们传统上把形状比作富有气魄的男性，把色彩比作富有诱惑力的女性，实在并不奇怪。查理·勃朗克说过："形状和色彩的结合对于创造绘画是必需的，正如男人和女人的结合对于繁殖人类是必需的一样。但在结合中，形状必须保持对色彩的绝对优势，不然的话，一幅画很快就会解体。也就是说，绘画会因过多的色彩而毁灭，正如男人因过多地沉入女色而灭亡一样。"（查理·勃朗克《艺术构图原理》）

1.4 对色彩的反应

色彩能够表现感情，这是一个无可辩驳的事实，但是，假如在致力于研究与各种不同色彩相对应的不同情调，和概括它们在各种不同的文化环境中的不同象征意义时，不注重探索发生这种现象的原因和根源，就会走入歧途。一个肯定的事实是，大部分人都认为色彩的情感表现是靠人的联想而得到的。根据这一联想来说，红色之所以具有刺激性，那是因为它能使人联想到火焰、流血和革命；绿色的表现性则来自于它所唤起的对大自然的清新感觉；蓝色的表现性来自于它使人想到水的冰凉。这一联想说在解释色彩时举出的上述理由，并不比它在别的领域中所拿出的理由更有趣些，最后得到的结果也不会比它在解释其他现象时所得到的结果更完美一些。色彩的表现作用太直接、自发性太强，以至于不可能把它归结为认识的产物。但从另一方面说，人们对于色彩作用

于有机体时的影响和产生这些影响的生理过程，至今仍然茫然无知，甚至连一个像样的假说都没有提出来。因此，讨论色彩时与讨论形状时的情况就大不相同了。在讨论形状时，我们有一个比较坚实的基础，因为我们至少可以把特定式样的表现性质与样式的一般性质——如空间定向、平衡轮廓的几何特征等联系起来，甚至还能够把大脑中进行的某些活动设想出来，以便更深刻地解释某些形状的特殊作用。在讨论色彩时，我们就没有这种有利的条件了，众所周知，强烈的照射、高浓度和磁波波长很长的色彩，都能使人 兴奋，例如，一种明亮的和比较纯粹的红色，就比一种暗淡和灰度较大的蓝色活跃得多。但是，作用于我们神经系统的究竟是一种什么样的特殊类型的光能？为什么色彩对波长也会产生影响？对这些问题，我们就一无所知了。

某些试验曾经证实了肉体对色彩的反应，例如弗艾雷就在试验中发现，在彩色灯光的照射下，肌肉的弹力能够加大，血液循环能够加快，其增加的程度，"以蓝色为最小，并依次按照绿色、黄色、橘黄色、红色的排列顺序逐渐增大。"（弗艾雷《论动觉》）

这种顺序与心理学对这些色彩的效能所做的测验结果，是极其一致的。但是，从这种反应中我们仍然看不出，这究竟是知觉活动所附带产生的一种结果呢，还是光能对运动行为和血液循环产生的一种更为直接的和更为有力的影响。古尔德斯坦在观察中得到同样的看法，他在治疗神经病人的医疗实践中发现，一个因患大脑疾病而丧失了平衡感的病人，当让她穿上一件红色的衣服时，就会变得头晕目眩，甚

至有跌倒的危险；而当给她换上绿色衣服时，这种症状就消失了。为了进一步观察这种现象，古尔德斯坦还在一个患同种疾病的病人身上做了观看彩色纸带的试验，在试验中，他要求病人在观看的时候，必须使胳膊保持向前伸直的姿势。为了做到这一点，病人的胳膊一般是用一块水平的木板挡住的，这样病人自己就看不见自己的胳膊。在试验中，当让病人观看一片黄纸的时候，他那只受有病的大脑中心控制的胳膊，就会偏离水平位置55厘米；当让他观看一片红纸时，胳膊就偏离水平位置50厘米；当观看白纸时，胳膊就偏离水平位置45厘米；当观看蓝纸时，胳膊就偏离水平位置42厘米；当观看绿纸时，胳膊偏离水平位置40厘米；当让他闭上眼睛时，胳膊就偏离水平位置70厘米。德斯坦由此得出结论说，"凡是波长较长的色彩，都能引起扩张性的反应；而波长较短的色彩，则会引起收缩性的反应。"（古尔德斯坦《关于色彩对机体机能的影响的试验观察》）

以上式样中所发现的反应，与康定斯基对色彩表象所做的分析是一致的。康定斯基（俄国，画家）在分析这种现象时曾经说过，一个黄色的圆圈会显示出"一种从中心向外部的扩张运动，这种运动很明显地向着观看者的位置靠近。而一个蓝色的圆圈，则会造成一种向心运动（看上去像是躲在壳里的蜗牛），其运动方向是背离观看者的"。

古尔德斯坦所做的这样一些尝试性的探索，是很值得继续进行下去的，但在做这些有关色彩作用的试验时，必须使亮度与色彩绝对一致。在由普莱塞所进行的一个更早期的试验中，被试者被要求做出一

些单调的动作，例如，在不同的照明条件下用手指有节奏地进行敲击。他在这个试验中发现，当灯光变暗淡的时候，被试者敲击的动作就变慢了；当灯光变得明亮时，动作又会变快；而当灯光的色彩发生变化时，动作则丝毫不受影响。（普莱塞《色彩对精神效率和运动效率的影响》）

1.5 色彩的表现性

一般人都能觉察到各种色彩所具有的特定的表现性。但到今天为止，人们对这一课题的试验性研究还为数很少，歌德对于基本色彩所做的那些生动的论述，仍然可以被当作研究这一课题的最好的材料。虽然这些材料都是来自于某一个人的印象，但却都是来自于一个善于表现自己所见到过的种种事物的诗人的印象。在某种程度上，对歌德所积累的这些材料的看法，同样也适合于康定斯基对这个课题所做的那些不太系统而且似乎是有点夸张的描写。除此之外，我们还可以看到来自装饰家、设计者和治疗学家们关于色彩对人的作用的一些非正式的描述。按照歌德的说法，这些描述都具有"一个机敏的法国人"描述一件事物时的夸张特色，"当他们（指法国人）看到夫人将接待室的蓝色的家具统统换成红色时，对夫人说话的声调也会改变的。"

由于以上所提到种种对色彩之表现性的描述，都是口头进行的，我们就不可能弄清这些描写所涉及的确切色彩是什么。要知道，人们所看到的色彩究竟以何种表象出现，不仅要取决于它在时间和空间中的位置和关系，而且还要取决于它的准确的色彩，以及它的亮度和饱和度。歌德指出，一切色彩都位于黄色与蓝色这两极之间。歌德还把色彩划分为积极的（或主动的）色彩——黄、红黄（橙）、黄红（铅丹、朱红），以及消极的（或被动的）色彩——蓝、红蓝、蓝红。主动的色彩能够产生出一种"积极的、有生命力的和努力进取的态度"，被动的色彩则"适合表现那种不安的、温柔的和向往的情绪"。

证明这一观点的一个最有趣的例子，就是凯特查姆曾经提到过一个足球教练的奇特行为。这个教练"总是让人把足球队员中间休息时用的更衣室刷成蓝色，以便创造出一种放松的气息；但当他对队员们做最后的鼓动性讲话时，则让队员们走进涂着红色的接待室，以便创造出一种振奋人心的背景"。

在某些人眼里，各种非混合色的表现性也各不相同。红色往往被看成是一种充满刺激性和令人振奋的色彩；黄色是一种安静和愉快的色彩；蓝色则被描写成一种抑郁和悲哀的色彩。但也有人与我们的看法一致，认为与混合色比较，这些彩色产生出的能动作用，只能算是中等。这些具有中等表现力的色彩，其特点是淡漠、空虚、平衡、严肃、安静等。歌德还发现，纯粹的红色能够表现出某种崇高性、尊严性和严肃性。歌德解释说，它之所以具有这种表现效果，乃是因为其自身之内包含了所有其他的色彩的缘故。当我们透过一片红色的玻璃对外部的明亮景致进行观察时，就会得到一种"使人敬畏"的印象，因为这种景致往往会使人想起在最后审判的日子中那布满天地的红色。红色之所以被称为帝王的颜色，与它那和谐性和尊严性是分不开的。在谈到黄色时，歌德称它是一种愉快的、软绵绵的和迷人的颜色，

而蓝色则被他称作是一种"一点也不迷人"的、空虚的和冷酷的颜色，总是传递出一种刺激性与安静性在互相争夺的感觉。

康定斯基指出："世界上有冷的色彩，也有暖的色彩，但任何色彩中也不具有红色所具有的强烈的热力。"但奇特的是，尽管红色具有强大的能量和照射强度，却"只在自身之内闪耀，并不向外放射很多能量。红色具有一个成年男子的成熟性，其激情总是冷静地燃烧着，在自身之内储集着坚实的能量"。黄色则不同，"它从来就不具有深奥的意义，无异于一种十足的废物。"当然，康定斯基还提到过黄色能表现出凶暴的和狂乱的疯狂，但他不是指一般的黄色，而是指那种非常明亮的黄色。他认为，明亮的黄色简直有点像"那刺耳的喇叭声"，令人难以忍受，暗蓝色则"沉入在包罗万象的无底的严肃之中"，淡蓝色则"具有一种安息的气氛"。

为大家熟知的那场有关绿色是否是一种基本色彩的争论，至今还没有什么结果。

有些人坚持认为，绿色是黄色与蓝色的混合色；另外一些人则认为，它与红、黄、蓝一样，同属于基本色彩的范围。但不管持哪一种看法，都不能否认，一种匀称的绿色，确实能展示出一种基本的单色所应具有的稳定性。歌德一直坚持认为绿色是混合色，但他并不否认，绿色能给人一种"真正的满足"。因为"当眼睛和心灵落到这片混合色彩上的时候，就能宁静下来，就像落到任何其他单纯的色彩上面一样。在这种宁静中，人们再也不想更多的东西，也不能再想更多的东西。"

与歌德一样，康定斯基也在绿色中找到了完全的"宁静与稳定"。在康定斯基

看来，绿色具有一种"人间、自我满足的宁静，这种宁静具有一种庄重的、超自然的无穷奥妙。'纯绿色'是大自然中最宁静的色彩，它不向四方扩张，也不具有扩张的色彩所具有的那种感染力，不会引起欢乐、悲哀和激情，不提出任何要求。"它的被动性使康定斯基想起了"所谓资产者的姿态"，还使他想到了"一个肥胖的、健壮的、一动也不动的母牛，它只是在那儿一个劲地反刍，用两只呆滞的眼睛毫无表情地直视着世界。"

那么，为什么将色彩混合之后就会产生出动态效果呢？这个问题可以在歌德对黄色的解释中找到答案。歌德认为，黄色不仅能够象征尊贵（例如它在中国是象征皇帝的颜色），而且在传统上还被用来表现羞耻和屈辱。这种色彩对掺假现象的反应最为敏感，当给它掺入少许绿色时，它就变成了像硫磺一样的颜色，让人看上去十分不愉快。对此，康定斯基也有同样的看法，他认为，如果在黄色中加进少许的蓝色，"它就会变成一种令人作呕的颜色"。歌德还说过，当红色受到蓝色的影响时，它就显出一种"令人难以忍受的样子"。他认为，这种颜色之所以为牧师喜爱，这是因为，"它看上去总好像是在以一种不可抗拒的力量追求着，在一个不断上升的阶梯上攀登着，步步地向象征红衣主教的紫色靠近着。"

当黄色受到冲击的时候，会产生什么样的后果呢？歌德说过，黄红色会产生出令人难以置信的震动，令人讨厌地冲击着视觉器官，使动物感到烦躁和暴怒。"据我了解，有教养的人除了阴天之外，在任何时候遇上一个身着猩红色外套的人，都会感到难以忍受。"

但红黄色就不同，康定斯基认为，红黄色"能唤起富有力量、精神饱满、野心、决心、欢乐、胜利等情绪"。康定斯基的这一描述，与歌德的观察大体上接近。歌德发现，当黄色得到红色的加深时，就增加了活力，变得更加有力和壮观。他认为，这种红黄色能给眼睛带来一种"温暖和欢乐的感觉"，而不像红蓝色那样，只能使我们感到坐立不安，而不会使我们充满活力。红黄色能督促我们前进和参与更多的活动，而红蓝色则诱使我们走向一个安静的地方。

以上所提出的证据，虽然都是很脆弱的，但它们都清楚地指出了，非混合色和比例均匀的混合色，具有一种稳定性，但它们的表现性却较为虚弱。它们还向我们表明，由于混合色具有一种强烈的能动性质，它们的表现力就很强。对这样一种现象进行进一步分析，是很有价值的。我们有必要进一步探讨，当一种暖色受到另一种冷色的削弱时，或当一种冷色对另一种暖色产生影响时，为什么会产生一种特异效果？其作用原理是什么？假如我们将一种冷色与另一种冷色相加时，会如何？

1.6 对色彩的喜好

本领域涉及的，主要是人们对各种色彩的喜好。之所以会出现这样一个特殊的研究领域，部分原因是制造商们很想得到这个答案，另一部分原因是绝大部分试验美学著作，都是根据"艺术的主要职能是为人类提供愉快"的快乐论写出来的。

笔者认为，为了弄清艺术的本质，我们不妨同意这样一个观点，即：艺术也同其他任何别的事物一样，都是为了满足人们的需要，或为人们提供愉快。但除此之外，我们还需要继续弄清下述问题，即：人们的需要究竟是什么？怎样才能使这些需要得到满足？

要回答这样一些问题，我们应该具备下述知识，即：当人们观看色彩时，都看到了什么？他们从中得到的经验，又如何满足了自己的欲望和价值标准？

某些研究者曾得出结论说，人们喜爱的是饱和颜色而不是非饱和颜色。另外一些研究者则持相反的看法，认为人最喜欢的是非饱和色，而不是饱和色。我们还听到另外一些研究者说过，人们最喜欢的，是位于光谱两个极端的颜色——红色和蓝色，黄色受到的欢迎程度就小一些。还有一部分研究者声称说，男人比女人更喜欢蓝色。但是，要想对这些观察做出公正的评价，除了需要认识，人们从这样一些色彩中，究竟感受到了什么样的表现性质，还要知道这样一些印象究竟是如何满足了他的需要的，否则就无法回答。

对颜色的喜好有可能与某些重要的社会因素和个性因素有关。在探讨这样一些问题时，我们可能遇到的第一个困难的问题是：某种色彩，往往会随着它对人的用处的不同而引起不同的反应。某一色彩或许适合于一个男人乘坐的小汽车的颜色，却不适合他使用的牙刷的颜色。而当某种色彩样品以抽象的形式放置在心理学家的试验桌上时，我们在一开始时又根本无法得知被试者是否会把这种色彩与它的实际用途联系起来。如果不同试验所得到的结果是互相矛盾的，这些互相矛盾的结果就应归因于被试者各自所产生的不同联想。如果一个被试者有意地把这一色彩与一堵墙壁联系起来，而另一个被试者又喜欢把

它与自己穿的晚礼服联系起来,他们得出的判断就无法拿来作比较。因此,为了控制这些干扰,我们最好不要拿抽象的色彩做试验,而是把它们与具体的事物联系起来,就像商业研究者所采用的办法一样。在使用了这种方法之后,我们就可以从喜爱某一特定色彩的许多动机中选取出某几种进行研究。此外,在色彩选择中,还有可能把人们的社会习惯牵扯进去。例如,在一个"自由表现"总是遭到冷眼的文化环境中,人们总是把他们住的房间的墙壁和家具涂成灰淡的色彩。在这样的社会环境中,年轻人穿上色彩鲜艳的服装,被认为能表现出蓬勃的活力,而老年人就未必如此。如果一个夜总会是为了显示出人与人之间的吸引力,它所使用的色彩就要与那种展示尊严和克制力的色彩不同;在一个强调男女有别的社会中,人们喜欢的色调就与一个推崇男女无别和男女交混的社会中人们所喜欢的色调不同。因此,一旦对色彩表现性课题的研究踏踏实实地开展起来之后,它就会进一步去推动对色彩选择性的探索。在这种探索中,一幅具有深刻意义的社会文化图画,也就被随之揭示出来。

对个性反映的研究也存在着同样的情况。鲁奥沙赫在自己的研究中发现,凡是那些能够控制自己感情的人,往往喜爱蓝色和绿色,而不喜欢红色。这一类反应有可能会在人们的穿着方式或房间布置方式上表现出来。同理,有关某个艺术家为什么会对某一套特定色彩特别喜爱的问题,也可以在考虑到作品题材的前提下,联系艺术家本人的个性特征去研究。

例如,鲁欧奥尔特喜欢在绘画时使用红色,而凡·高则喜欢用黄色,这种不同的喜好,就揭示出了两种不同的个性。毕加索在自己的绘画经历中,从喜欢"蓝色阶段"向喜欢"粉红色阶段"的转变,同样也反映他自己性情的改变。如果一个像列顿一样的画家,在一段相当长的时期内一直偏爱用黑白色,那么心理学家们就有必要把他的这种特异的表现,与鲁奥沙赫墨迹试验中所测定出来的某些人的"恐色症"联系起来。

1.7 对和谐的追求

在视觉艺术中,色彩的表现性质是一个重要的——但不是唯一重要的——研究对象。对于色彩结构的文法,即结构组织原则,同样需要进行探索。虽然每一个绘画大师都在实践中以高度的独创性和灵活性,运用着这些原则,但他们的运用和把握不是一种理性的方式,而是靠自己的直觉。如果不信的话,只要看一看绘画大师们关于这个题目的著作和谈话记录,就足够了。他们对这一原则,很少进行阐述,这是谁也不能否认的。

理论家们更关心的是所谓的色彩和谐。他们试图确定的是,通过怎样的色彩搭配,才能产生出能够使各种色调看上去自然而又融洽的混合色。很明显,只有当我们对各种色彩值按照一种标准化的客观分类法加以分类时,才有可能找到这样一些"处方"。

最早出现的分类图式是两度的,即那种用一个圆或一个多边形来表述各种颜色的排列次序和它们之间的相互关系的图式。后来,当人们认识到颜色应该从三个尺度——色调、亮度和饱和度——来加以测定时,便又引进了三度模型。兰姆贝特的颜色角锥体早在 1772 年就出现了,后来冯特(德国心理学家)建议把它改成圆锥体,20 世纪的奥斯瓦尔德,又把这个圆锥体加以改进,把它改造成一个双圆锥体(图 1-22)。

最后,孟塞尔又把它变成一个球体(图 1-23),自此以后,这个球体就变成一个广为流传的色彩模型。我们看到,上面提到的各种模型,虽然形状各异,但都以同一种原则为根据。也就是说,其中心垂直轴,代表着一个纯亮度值(无颜色)的等级序列。它的最上端,代表着亮度值最大的白色,下端代表亮度值最小的黑色。赤道线,或者相当于赤道线的多边轮廓线,代表着处于中间亮度的诸色调的标度。立体的每一个水平切面代表着处于一定亮度水平的所有色调,越接近切面的外

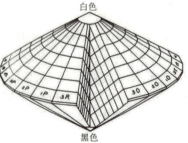

图 1-22 双圆锥体模型(百度:色彩双圆锥体)

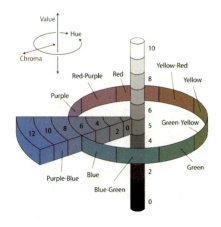

图 1-23 孟塞尔色彩模型
（百度百科：孟塞尔颜色系统）

周，颜色就越饱和；离中心轴线越近的色彩，其中掺和的同一亮度的灰色就越多。

这些双角锥形的、双圆锥形的和球形的色彩模型还有另外的共同特点：最粗的部分都位于正中间，最细的部分都位于两极。人们把这些模型造成这种形式的原因说成是——所有的颜色，都在其亮度值的中段展现出位于纯色和灰度之间的最大数目的饱和等级，而最亮的或最暗的颜色则跟白和黑都差不多。以角锥和圆锥为一方，以球形为另一方，分别代表着饱和度的变化速率如何随着亮度的变化而变化的两种理论。此外，圆锥和球形的弧形、角锥体的角，也意味着它们各自代表的理论的不同，前者所代表的理论把色彩的序列看作是一种连续滑动的曲线，而后者代表的理论则认为整个色彩体系的柱石只有三种或四种基本色彩。最后，还有规则形状的色彩模型和不规则形状的模型之间的区别。前一种模型给所有在理论上被认为是可能的色彩都提供了空间，而后者（例如孟塞尔色彩模型）却只为今天我们在实际应用的那些颜色提供了位置。

设置这些系统的目的不外有两个：一个目的是对每一种色彩做客观的鉴定；另一个是要指明究竟由哪些颜色混合在一起才可以达到和谐匹配。我们在这里最关心的，当然是第二个目的。奥斯瓦尔德从"两种或两种以上的色彩要想互相谐调，它们的基本要素必须相等"的基本假设开始，进而提出了一个更新的假设。但是，由于他不敢肯定，亮度是否可以被看作是基本要素之一，所以只能把色彩和谐的准则建立在颜色相同或者饱和度相同的基础上。这就意味着，一切色彩，只要它们的饱和度相同，就可以达到互相和谐。即使是这样，奥斯瓦尔德却仍然相信，一定存在着某些互相配合得特别好的色彩，这就是那些在色环中互相面对并形成一对互补色的色调。那些能够在色环中互相连接起来形成一个规则的三角形的三种色彩，也是互补的。如果把这三种色彩以相等的数量混合在一起，也能形成灰色。

孟塞尔的和谐理论同样也是以这种共同要素原理为依据。他的色彩模型设计如：在一个环绕着球形主轴的水平面中，包含着具有相同亮度和饱和度的所有色相，一条与水平圆圈垂直相交的直线，把亮度不同而色相相同的颜色连接起来。一个水平半径把属于一定色相和亮度的颜色的各种浓度组成一个等级系统，但是，孟塞尔系统还有另一个用途，这就是"球体中心是一切色彩的自然平衡点"，因此，任何一条通过这个中心的直线都会把互相谐调的色彩联系起来。这就是说，两种互补的色相可以用下面这样一种方式调配，即：一种色相的较高亮度可以由另一种色相的较低亮度抵消。这还说明，位于球面上的各个不同的值，实质上是位于"一条直线上"，只不过要把这个球体看作是无限大才可能。

"和谐"在下面一种意义上说来是必不可少的，如果一幅构图的所有色彩要成为互相关联的，它们就必须在一个统一的整体中配合起来。当然，在一幅成功的画中，或一个高明的画家所使用的色彩中，也有可能局限在某种不包括某些色相、亮度和饱和度的有限范围之内。既然我们现在拥有了相当可靠的客观识别标准，就可以用它来测定特殊的艺术作品和某个画家所使用的颜色。但是，由于艺术家们所使用的色彩在任何情况下都同时符合各种色彩和谐系统提出的简单规则，在具体测定时就不那么肯定和容易了。

另一个要考虑的问题就是，色彩之间的相互配合，还会因为另外一些绘画因素的出现而明显地改变。孟塞尔和奥斯瓦尔德都承认大小因素所产生的影响。他们建议，在某些大一些的表面上应该使用柔和的颜色，而对于那些饱和度较高的色彩来说，铺张的面积就不易过大。但是即使增加这样一些措施，他们提出的和谐法则也还会变得更加复杂化，甚至达到在实践上毫无用处的程度。因为我们所提出的大小因素，只不过是无数起干扰作用的因素之一。而且这许许多多其他的干扰因素并不像大小因素一样，可以从数量上加以成功地控制。

我们仅举其中的一个因素，就可以说明问题：一种色彩的表象和表现性往往可以因题材的改变而改变。

举例说，同一种红色，当我们用它分别表现鲜血、面孔、马匹、天空和树木时，它看上去就不再是同一种红了，因为在观看这一红色时，人们总是要把它与这

些客体的常态颜色联系起来,甚至还要携带着这些色彩所要表现的情景含意,来进行观察。举例说,某一种红色,如果把它作为表现鲜血的颜色时,可能显得太淡;而当用它来表现某一发红的面孔时,就显得太浓。

但是,对色彩和谐原则所依据的这些原理,似乎还有另外一些更重要的反对意见。按照这一原理,在色彩构图的整体中,所有的要素都是互相般配的,所有邻近的颜色之间的局部关系都显示出同样令人愉快的和谐一致。很明显,这里所说的和谐,是一种最初级的和谐。这样的和谐最多不过适合表现类似服装设计或房间色彩设计那样的场合。然而即使是一套服装或一间卧室,也不能只依靠色彩的匀称一致,而不去运用那些可以造成使人注目的重点的方式(或运用对比法把各种因素分离的方式)。一件仅仅以这样简单的和谐原理绘制出来的艺术品,描绘的不过是一个缺少活力和绝对平静的世界,这样一种世界只能适合于那种僵化的、淡漠的心境。它所表现的将是一种极度的静止,用物理学家的话讲,是一种达到极限后的绝对静止。

稍微联系一下音乐的情况,上述论点就会更清楚易懂了。如果音乐中的和谐仅仅是指如何使声音变得更好听,就会使音乐处于某种审美成规的束缚之下。它不会告诉音乐家运用什么手段去表达什么,而只是教给他怎样按照成规行动。实践证明,这种音乐和谐并没有什么永恒的价值,因为它只取决于现代人的审美趣味。在过去被禁的东西,在今天又受到欢迎。这正是某些色彩和谐标准在短短数十年间就会发生改变的原因。例如,奥斯瓦尔德在1919年讨论关于饱和色只能以小面积

出现的法则时,曾经断言,出现在庞贝壁画上那样的大面积朱红色是拙劣的。"即使那种对古代艺术品之优越性的盲目迷信,也不能让这种拙劣的方式死灰复燃"。当我们今天读到这段话的时候,我们马上就会想到马蒂斯那幅整个地涂满了饱和的红色的3.8平方米的画,它看上去是那样令人满意。由此我们可以得出这样的结论:某一时期提出的标准,只不过是这一时期之一时风尚的表现。

但是(现在再回到音乐),理论上的法则就不太涉及这些事情。阿诺尔德·舒恩贝格在他的《和声论》中说:"作曲学的内容通常分为三个方面:和声、对位和形式的理论。和声是关于和音以及这些和音的构造、旋律以及节奏变化和相对轻重诸方面的可能联系的学说;对位是在主题联结方面声音运动的学说……形式理论主要研究结构的组合和音乐思想的发展"。

仅仅指出一幅画中所包含的所有色彩都是来自一个色彩系统中的一个简单片断,这无异于把某一支乐曲的所有乐音的互相般配归因于它们都属于同一个音调。即使这个说法是正确的,它对于作品的结构,仍然是什么也没有说。因为我们仍然不知道它是由哪些部分构成的,这些部分又是以什么方式联系在一起的。至于这些因素在空间和时间中的具体排列方式,我们更是一无所知。然而事情有可能是这样的:同一组乐音,用某种序列排列起来,也许会组成一支易于理解的曲子;而当把它们随便搅混在一起时,却只能组成一片嘈杂的声音;正如同是一组颜色,按照一定的配置混合,就可以形成一个有机的整体,而按照另一种"配方"去配置,就只能成为毫无意义的和杂乱无章的颜色。一

种构图既需要各因素的互相联结,也需要各因素的互相分离,这是不言而喻的。因为如果没有各部分之间的分离,就没有什么东西好去联系了,其结果不过是一种毫无区别的大杂烩而已。记住这一点是有帮助的,音乐的音阶之所以适合于充当作曲家的"调色板",其原因恰恰在于它的声音并不能组成悦耳的谐和音,而是它在大多数时候还能产生出各种程度的不谐和音。传统的色彩和谐理论,只研究如何使各部分互相联系,而不研究它们之间的分离。因此,无论如何也是不完善的。

1.8 构成等级要素

对于色彩搭配的"句法"——色彩与色彩发生关系——的知觉性质,我们究竟了解多少?组成色彩构图的基本单位,都有哪些?它们共有多少?

我们知道,绘画使用的原材料,都是以一种连续不断的等级序列,参与到构图中来的,而以各种色彩组成的等级序列,就是我们在熟悉的太阳光谱上看到的那种序列。除此之外,还有亮度和饱和度从最低值向最高值过渡的等级序列。按照某些试验材料所提供的情况,一般人在黑色向白色过渡的序列等级中所能够分辨出来的灰色,最多可以达到200种;而在一个从紫色到紫红色的纯色色谱系列中,却最多只能分辨出160种,这显然比黑白序列中灰色的数目要少一些。昌德勒在引用了这样一些数字材料之后,评论说:对于染料、彩纸和纺织品来说,至少包含着150种可辨认的色彩和200级不同的亮度值。此外,它们的饱和度的等级,也多达20种,其中每种色彩都是处于最佳亮度值水

平上。在较高亮度值和较低亮度值的层次上，色彩级别的数目相应的要少一些。

音乐中使用的乐音的数目，则大大低于人类的耳朵所能分辨出来的音高层次的数目，因此才有了下面一种人人熟知的说法：音乐媒介仅仅局限于为数不多的几个标准音素，而画家却可以自由地使用整个色彩序列中的任何一种色彩。

的确，对于绘画构图来说，仅仅使用少数几个典型的色素，是不易创造出令人满意的效果来的。各种绘画理论都提出，人们绘画时哪些现成的用色处理是应该选择的，哪些是应该避免的，但到头来，这样一些处方却只适合某一种特殊的绘画风格或绘画流派。例如：皮瑞·坦古（一个为印象派画家提供色彩颜料的小商店主人）每听到顾客提出要买一管黑色的颜料时，就露出嘲弄的脸色，因为他所崇拜的那些顾客告诉过他，在好的绘画中，是见不到这种"烟汁色"的。

然而在绘画实践中还存在着一个与此相反的事实，那就是，一种色彩构图，也和其他的艺术构图一样，之所以会具有一种明晰的和易于理解的形式，恰恰因为它是基于少量的几个"知觉值"创作出来的。这种局限于少量的"知觉值"的构图，多在那种由均匀的色彩涂成底色的画中见到，例如，波斯袖珍画和马蒂斯的某些画，就是如此。但是，即使像弗拉兹奎兹和塞尚所作的那种包含着大量层次的绘画构图，同样也可以基于少数几个色彩值完成。那些微妙的混合色彩，看上去就像是从基本的色彩值组成的等级序列中派生出来的"变调"或"变体"。在这一变体中，那些基本的色彩要素仍然历历在目，正如一块以白色作为底色的桌布，虽然上面布满了由无数种其他色彩组成的变化的图案，但它那基本的白色并没有因此而消失。再如那种由绿色、紫色和黄色组成的三色图案，尽管这三种要素是以种种不同的比例搭配起来的，但它们的基调仍然能在画的任何一个部分中显示出来。

从构图的基调所进行的偏离和变换，在音乐中更是司空见惯（假如我们不是仅仅考虑那些写在纸上的乐谱的话）。在歌手的演唱和管弦乐队的演奏中，在那自由的即席演奏或和谐的爵士乐曲声中，在那原始部族和民间音乐中，走调、滑音和变调简直是司空见惯。事实上，音乐家谱出的标准音阶和画家涂写出的自由的色彩构图之间的差异，并不在于这两种结构使用了不同的媒介，而在于在绘画领域里所能够行得通的实践手段，很难在音乐领域里行得通。一件视觉艺术品是独一无二的，它不仅是由同一个人创作的，而且还不会随着时间的改变而改变；而一件音乐作品就不同了，它不仅需要作曲家，还需要演奏者，除此之外，还要受到谱曲、转换、多人的合作、乐器质量等条件的限制。因此，对音乐来说，没有一个统一的标准肯定是不行的。而只要有一个统一的标准，这些事情做起来就不太困难了。假如在早期的舞蹈艺术中，那种要求把舞谱保存下来的趋势很强大，舞蹈同样也会出现曾经在音乐领域中出现的结果。一个具有意味的事实是，目前出现的那股要求色彩标准化的趋势，并不是来自艺术实践，而是来自染料制造商和大量生产带色产品的工业部门。

然而在色彩心理试验中确实证实了，某些基本的颜色值就像音乐的和音音节一样，凡是在能够知觉到色彩的场合和运用色彩的场合，都会出现。在争论中，这些基本的颜色值曾经被不同的人分别称为基本色彩、主要色彩、原始色彩或初级色彩等。这样一些不同的称呼当然会引起某些混乱。其中主要问题有两个，一个是有关哪几种色彩可以被用来产生任何其他色彩的问题，另一个是哪些颜色看上去比较简单和不可约简的问题。实际上，这是两个根本不同的问题，然而这里却被搅混到一起了。第一个问题，来自色彩视觉理论，是扬格和海尔姆霍兹在证明"仅仅通过对三种基本色彩的感觉，就可以解释对其他所有的色彩的感觉"这一假说时提出来的。另一个问题来自于某些主观愿望，例如，画家们总希望能够得到一种可以用来指导色彩调配的准则。近代发展起来的色彩印刷技术和彩色照相技术，也希望能从众多的色彩中找到少数几个"原色"。但是，这样一个问题与人们对色彩的视知觉过程中发生的事情基本上无关。举例说，在光谱中，仅仅由一种波长的光波产生出的颜色，就可以被视觉经验为一种混合色，如那种略带红色的蓝色；而由一片黄色滤色镜和一片紫色滤色镜合并在一起产生出来的光线，却又可以被知觉为一种纯红色。白色或灰色（或黑色），则可以由两种、三种或所有色彩的混合产生出来，这一事实与这些色彩看上去的样子没有什么关系。正如绿色看上去纯或不纯的心理学问题与绿色是如何产生出来的问题，也是两个根本不同的问题一样。在下面的论述中，笔者准备只涉及有关色彩样相的心理学问题。

关于下述事实，人们看来是没有多大分歧的。这个事实就是：对于黑色、白色、黄色、蓝色和红色的感觉，是无法加以约

简的。当然，对于是不是可以产生出这些色彩的纯色的问题，也曾有人提出过疑问。例如，歌德就曾指出过，只有黄色和蓝色，才是唯一能够完全纯化的颜色，而红色当中却总是要带点黄色和蓝色。

对于这样一些看法，我们并没有掌握任何可靠的证明材料。我们所掌握的，只是人们对这个问题的种种不同看法，正如绿色引起的争论一样，某些人看到的绿色是一种混合色，而另外一些人却把它看成是一种纯色。对于这些分歧，我们没有什么别的解决办法，只能设法证明，绿色与那些已被证明了的纯色，性质上是否有共同之处。举例说，如果把绿色放在黄和蓝色之间，它的样相特征看上去就很可能与红色处于这个位置时的样相特征不同。红色看上去几乎不具有它的邻色的任何特征，而绿色看上去就具有黄色和蓝色的特征，正如橘红色看上去总具有红色和黄色的特征一样。

对此，我们还可以从另一方面去证明，我们看到，从蓝色到黄色的这一段光谱序列，看上去明显不是一种"线性"的连续体，因为它在到达绿色的位置时，就发生了急转弯，而那个从橘红色到黄色的光谱序列，在到达红色时是极其流畅地通过的。在某些场合下，绿色也许能表现出"基色"的特征，但在另外一些场合下，它的"基色"特征就表现不出来。对此，笔者在分析时将会区别对待。

当观察者被要求指出某一纯色在光谱上的具体位置时，他们所指出的位置并不能准确地落在与其相对应的光波的位置上。黄色总是落在 575 纳米的波长的附近；蓝色总是落在接近于 475 纳米的地方；绿色的位置好像更不固定，它多落在位于 512~530 纳米之间的某个地方；最不固定的是红色，某些被试者看到，红色位于 642 纳米的地方，而另一些被试者看到的红色位置，却落在了高达 700 纳米的地方。阿莱什曾经指出过，即使将大量的纯蓝光加入一定量的纯红光中之后，所生成的光线在某些被试者眼里仍然是一种纯红。而对于艺术家所要达到的目的来说，这样一些用染料或光线混合而成的颜色，不管是把它们单独放到一个地方看，还是把它们与某些混合色对照起来看，看上去都是十分纯的。

那么，这些基色之间的关系（或"句法"）又有什么特征呢？基本说来，这些基本色互相之间是不发生什么关系的，因为任何关系都需要有一个共同的维度（只有有了一个共同的维度，才能发生关系）。比如，两种物体可以因为大小或重量的相似，被联系起来，但是在基本色彩之间，除了它们都是纯色这一点相同之外，其他就没有任何共同的东西了。它们在表现性质上也许是不相同的，它们的亮度和灰度就更不相同。因此，这样一些色彩是不会统一在由一个共同的单一色相所组成的等级序列中的。这些基本色分别代表着种种不同的基本性质，互相可以区别开来，但放在一起之后却不会产生张力：既不会相互吸引，又不会互相排斥，却可以在任意两个基本色之间组成一个色彩等级序列（如在红色和黄色之间）。在这个等级序列中，所有混合色之间也都可以按照它们所含的黄色和红色的比例，进行次序上的排列和比较。然而位于这个序列两极的两种纯色（黄与红），却无论如何也

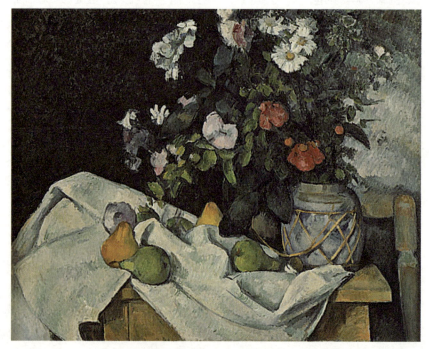

图 1-24　塞尚《鲜花和水果》（1888~1890 年，现藏德国柏林新国家美术馆）

联系不起来。因此，在绘画构图中，也就永远不能运用这些纯色作为过渡色。它们或是独立地出现在某一个位置上，或是位于一个色彩序列的始端或尾端，要不就是位于一个色彩序列向另一个方向转折的转折点上。在卡洛特的风格画中，红色的斑点可以与它周围的其他色彩形成鲜明的对照，达到相互对称和平衡，但永远不会有什么桥梁把它们接通。在塞尚的画中，我们经常见他用一个纯红色的色斑把一个凸面的顶点——脸颊或瞳仁显示出来，或是用一个纯蓝色的色斑把一个凹面的最低处——例如一只眼睛的眼角——显示出来。这些非混合的色相还可以在物体的边界线上，某种形状的开始或结束的位置上看到。它们往往是作为一个构图中的静止点和基调出现的。在构图中，这些静止点和基调又为各种混合色的混合提供了一个坚实稳定的参照构架。而在那些避免使用非混合色相的塞尚晚期的水彩画中（图1-24），那些非固定的紫色、绿色和微带红色的黄色，看上去似乎是处在一种永不停止的永恒的流动之中（当然，一幅画作为一个整体，还是处于平衡状态）。

1.9 混合色与互补色

诉诸知觉的混合色可以分为三组：位于红色（R）和蓝色（B）之间的混合色；位于蓝色和黄色（Y）之间的混合色；位于黄色和红色之间的混合色。在每一组混合色中，又分为两种混合色，一种是两种基本色在其中达到平衡的混合色，另一种是一种基本色占主导地位的混合色。举例说，如果我们为了简便的关系而把那些黑白混合附加色——例如褐色——排除在外的话，就会得到九种主要的混合色，即：

蓝—紫　　蓝红　　紫红—红
红—黄红　橘红　　红黄—黄
黄—绿黄　绿　　　绿蓝—蓝

这些混合色可被视为一种基本色向另一种基本色过渡过程中的各个不同的停留阶段。但是，位于最中间的那一纵列中的混合色——蓝红、橘红、绿——却都是两种基本色达到平衡的混合色，因此，也就显得具有较高的稳定性和独立性。换言之，这三种混合色在某种程度上都与基本色有着相同的特征，只不过不如基本色表现得明显罢了。其余六种混合色，都是一种基本色压倒另一种基本色的混合色，因此都具有与"引导乐音"相同的能动性质。这就是说，它们看上去都似乎偏离了那个占主导地位的基本色，并展示出一种想要回复到这种基本色的纯化状态的张力。正如在C调中出现的B音总是想要回复到C一样，位于红色与黄色之间等级系列中的红黄色，也总是想要回复到黄色；其中的黄红色，也总是想要回复到红色。

在严格的意义上说来，凡是混合色，就应该是同质均匀的颜色，也就是基本色在其中达到完全融合的颜色。但是在实践中，却无法把这种混合色与那些在空间中仅呈并置状态的基本色区别开来。在纸上画出的那些色彩斑迹中，其中各种色彩看上去往往并不是均匀地混合在一起；因此，当我们画出一道紫红色的痕迹时，如果仔细观看，它看上去就似乎是一种纯红色；而当我们去观看一大片真正的混合色彩时，它看上去很可能是由各种基本色并置在一起之后形成的色彩。这样一来，用这种方式去结合那些混合在一起之后能变为灰色的色彩——如红绿色或蓝橙色——就比较容易了。我们知道，印象派画家就是通过把不同色彩痕迹并置的方式，把他们想要的混合色产生出来的。这种方法不仅避免了由真正的色彩混合而造成的浓度减低现象，而且再现出了空气特有的那种颤动效果，同时还向眼睛揭示出了各种色彩要素结合在一起后所形成的那种复杂的混合。总的来说，当我们粗略地观看任何一幅画时，它看上去都好像是（也应该被看作）由组成它的所有有色彩值混合而构成的混合色。

由混合色组成的各种等级序列，可以引导眼睛从画中的一个位置移动到另一个位置，从而造成一种向某个特定方向的运动。例如，由绿色组成的一条连续的线性轨迹，就可以在穿过一幅风景画的画面时，造成这样一种运动效果。在古伦瓦尔德的《耶稣复活》中，我们从中看到的那个从耶稣的头顶向四面八方发射着光束的巨大光圈，就呈现出生动的运动效果。这些光束像一道道长虹，由位于中心的黄色逐渐变为橘红色，然后又变为绿色。如果这个光圈是由均匀的色彩组成的圆面，就不会呈现出这种离心的运动。

各种色彩之间的共同成分越少，它们的分离就越明显。三种基本色彩——蓝、红和黄——之所以能够完完全全区别开来，也正是因为在它们之间没有丝毫共同之处。由其中的两种基本色混合而成的色彩，同样也可以与第三种基本色彩完全分离。例如橘红色可以与蓝色分离，紫红色可以与黄色分离，绿色可以与红色分离。由这种互相排斥所造成的分离，在绘画构图中可以把不同的区域作为边界线分离开来。

那些含有共同成分的色彩，举例说，同时都包含着黄色的绿色和橘红色中，相

互分离的倾向就不是那么强烈。但它们却可以通过所谓的"不调合"或"互斥"方式，更加有效地分离开来。这种现象与它们之间所具有的"共同成分"有关，但在这种情况下，我们就应该考虑到，在同一种混合色中，各种构成成分起着不同作用。只要将红黄色和红蓝色并置而形成的混合色与红黄色和蓝红色并置之后形成的混合色作一下比较，就可以看出，前一组混合色看上去柔和而融洽地混合在一起，后一组混合色中的两种成分却互相排斥。为什么这两组混合色会有如此区别呢？我们看到，在这两组混合色中，都含有一种共同的颜色：红色。但是，在第一组混合色中，红色在它的两种组成成分构成的结构中，只处于一种附属的地位；而在第二组混合色中，红色却是在其中的结构中处于一种主导地位。具体说来，它在第一种混合色——红黄色——中，处于附属地位；而在第二种混合色——蓝红色——中，则处于主导地位。笔者认为，这种结构上的矛盾往往产生冲突或碰撞，是造成它们之间互斥的主要原因。在第一组混合色中，由于两种成分在结构上的一致，它们之间就会产生出相应的吸引力，从而造成了通常所说的和谐状态。

上面所说的两组不同的混合色，分别代表了两种不同的混合方式。对第一种混合方式（图1-25），我们可称之为"附属色的相似"，它涉及的具体混合如下：

黄红色与黄蓝色的混合；
红黄色与红蓝色的混合；
蓝黄色与蓝红色的混合。

对第二种混合方式（图1-26），我们可称之为"由共同成分的矛盾位置造成的结构"。它涉及的具体混合如下：

红黄与蓝红的混合；
红蓝与黄红的混合；
黄红与蓝黄的混合；
蓝黄与红蓝的混合；
蓝红与黄蓝的混合。

从图1-25中可以看到，在每一种序列中，每一组色彩中的两种混合色，都与那个支配附属色的基本色距离相等（或对称于它）。各个主导色离它们的基本色的距离也相等。而当我们看图1-26时，这种相似性就不见了。其中每一组混合色与三个极点的关系都不对称。各组混合色所共有的那一种色彩，在它占主导地位的那组混合色中，靠近极点。而在它占从属地位的那组混合色中，则远离极点。假如我们用试验来验证上面提出的假说——第一种混合方式产生吸引力，第二种混合方式产生排斥力——就有可能得到理想的结果。在这种试验中所应该注意的问题，就是要选用比较确定的或明显的"引导色"，这就是说，在每种混合色中，主导色与次要色之间要有明显的区别。由于经验上的证据都已经丢失，所以笔者将仅仅按照自己的推理，对这一试验进行阐述。那些可以被我们称为"主导色相似"的混合方式会导致什么样的混合色呢？

它们产生的具体的混合色如下：

黄红与蓝红的混合；
红黄与蓝黄的混合；
黄蓝与红蓝的混合。

在这种混合方式中（图1-27），每一组混合色与一个极点的关系都是对称的，但它们离这个极点的距离都十分相近，这就意味着，它们两个都占有主导地位。这种混合方式与图1-25中所标示的那种混合方式的不同在于：在图1-25所示的混

图1-25 混合方式1（作者自绘）

图1-26 混合方式2（作者自绘）

图1-27 混合方式3（作者自绘）

1　色彩理论

图1-28　混合方式4（作者自绘）

图1-29　混合方式5（作者自绘）

图1-30　混合方式6（作者自绘）

合方式中，相似的两种次要色产生出两种基本上不同的混合色，而这两种不同的混合色又并置于同一种混合色中；而在图1-27所示的那种混合方式中，相似的两种主导色产生出来的却是两种基本上相同的混合色，这两种相同的混合色又都分别被置于两种不同的混合色之中。这样一来，同一种彩色就被分裂到两个不同的序列当中。举例说，红色就被分裂到了红——黄序列和红——蓝序列中。这种分裂所导致的结果，是非常不和谐的，甚至还会导致它们之间的互相排斥。

另一种混合方式是"结构颠倒"式（图1-28）。这种方式产生于两种组成成分的位置发生变换的时候，这就是说，在第一种混合色中占次要位置的色彩，在第二种混合色中却占据了主要地位（或相反）。这种方式产生的混合色是：

红黄和黄红的混合；

红蓝和蓝红的混合；

黄蓝和蓝黄的混合。

乍一看去，我们可能会感到，这种双重的矛盾会导致双倍的压力。但我们还应看到，在图1-26所示的那种由一种共同成分造成的矛盾结构中，两种混合色总是处于两种不同的序列中：

而在目前的这种结构中，它们却是处于同一个序列中。这样一来，结构上的位置互换，就造成了某种对称因素。试验证明，这种混合方式最终导致的不是相互排斥，而是一种和谐关系。

那么，当我们把一种纯粹的基本色与一种其中含有"引导色"的基本色并置在一起时，又会出现什么样的结果呢？大体说来，会出现两种不同的结果。第一种就是图1-29中所示的那种结果，这就是基本色成为主导色之后形成的混合色，它们分别是：

蓝色和红蓝色的混合；

蓝色和黄蓝色的混合；

黄色和蓝黄色的混合；

黄色和红黄色的混合；

红色和黄红色的混合。

第二种结果，也就是图1-30所示的那种结果：基本色看上去是次要色的混合色。它们分别是：

蓝色和蓝黄色的混合；

蓝色和蓝红色的混合；

红色和红蓝色的混合；

红色和红黄色的混合；

黄色和黄蓝色的混合。

在可能出现的上述两种结果中，参与混合的两种色彩都位于同一种系列当中。在第一种结果中，是在两种色彩基本相似的情况下，又继而由基本色占主导地位，但由于其中的一种色彩是纯的基本色，而另一种是混合色，就不可避免地出现某些偏离，从而使它们之间不再对称。在第二种结果中，产生冲突的理由就更为充分了。由于占次要地位的那种纯粹基本色在两种色彩的混合色中又一次降入次要地位，就在原来不对称的基础上又增添了新的结构矛盾。当然，要证明这种冲突产生的典型效果，还需要用系统的试验去证实。同样的情况也适用于其他的混合方式，举例说，那些平衡的混合方式——橘红色、绿色和红蓝色——就是如此。

对于出现的冲突效果或互斥效果，是不应该被"粗暴"地排斥的，因为这种效果对于一个希望在艺术品中清晰地表达某种意义的艺术家来说，是一种珍贵的手段，不仅可以帮助他把前景与后景分离开来，

还可以把树的叶子与树干和树枝分离开来。或者，他还可以利用这种效果阻止眼睛从那些不希望被描视的路线上扫过。当然，这样一种排斥和冲突，必须适合于由其他一些知觉因素和题材共同参与而构成的整体结构，如果在某个需要强调联系的地方出现了排斥，或是两种色彩的并置看上去十分随意，就会不可避免地引起混乱。

1.10 构图

对于种种用来指导颜色搭配的"句法"的分析，即将结束了。在结束之前，我们还想通过分析两位画家的画，来加深对这种"句法"的认识。第一幅画是马蒂斯的《奢侈》(图1-31)。

从画中可以看到三个女人的形象。其中有两个女人位于靠近前景的地方，第三个女人则位于靠近后景的地方。一种微微的重叠，把前景中的两个人物联系在一起，并顺便把她们之间的空间距离确定下来。第三个人物看上去要小得多，但作者为减少由这一大小因素造成的巨大距离差，就没有在这个人物上使用重叠的手法。此外，由于三个人物都是用同一种色彩描绘出来的，就使得三个女人看上去更像是位于同一个平面之内。画的背景在水平面上被分成三个主要的区域：一是包含着一件白色外衣的橘红色前景；二是位于中心部分的绿色水域；三是由微紫色的天空、白云以及分别是紫红色和橘红色的两座山岭组成的背景。这样一来，整幅画的底部色彩与顶部的色彩看上去就对称起来了。处于最近的前景中的那件白色的外衣与背景中的白云大致对称，前景中的橘红色的地面与背景中的橘红色山峰对称，那

裸露的黄色躯体同样也是上下对称。这几种互相对称的色彩的中心支点，是位于中心的那一束花。当我们观看那个手拿花束的姑娘时，就会情不自禁地感到这位娇小的女人似乎正在费尽吃奶的力气去抓住这个作为绘画的"支点"的花束。这一束花虽然看上去很小，但却能引起人们的注意，因为它的形状不仅具有一种圆形的简化性，而且周围还是用整幅画中独一无二的纯蓝色勾画而成。这束花的位置与那个最高的女人的肚脐是平行的，这就使人更清楚地看到了，这个标志整个人体中心的肚脐在帮助确立整个构图的对称轴中所起的作用。

这种对称，有助于抵消由各种风景的形状重叠造成的深度效果。处于整个画面空间两个极端部分的那两片白色之间的对称，使它们看上去就好像位于同一个平面之内，这就使整个空间在第三度上伸延的倾向大大地受到了抑制。那两片对称的橘红色的区域也起着与此相类似的作用。那三个黄色的人物盖过了整个风景，因此看上去位于整个风景的前面；然而又由于亮度值上的特殊分布状态，这三个人物似乎又与整个空间中纵深度上的景物联系起来。我们看到，那两片白色区域是整幅画中最明亮的部分，因此看上去就显得最为凸出——这就是说，它们把那些相对来说比较暗黑的人物，统统置于自己的亮度级别系列之中。通过这种方式，就把这些人物"拉"了回来，随之又把它们放置在最亮的色调和最暗的色调之间的序列之中。

除了那两片白色区域和几小片黑色和蓝色的区域之外，整幅画都是用混合色构成的。那些由黄色染成的躯体，由于稍加进了一点红色，就变得"暖和"起来了。这一被三个人物确立为整幅画的主导色的

黄色，同样也是参与组成橘黄色和绿的构成要素，但是在构成天空的紫蓝色和组成山峰的紫红色中就不包含黄色。这样一来，在整幅画的左上角部分的共同色便成了红色，这种共同的红色在天空部分只是微微地呈现出来，在人体色彩中显得更是微弱。然而大体看上去，这一局部区域之内的各种色彩却能互相区别开来，甚至可以达到互斥的程度。

正如黄色被排斥在整个背景的顶部区域之外一样，蓝色虽然清晰地呈现于天空、蓝红色的山峰和绿色的水域部分，但在整幅画的下端部分却根本见不到它。换言之，黄色是向上运的，蓝色则是向下运动的，它们在中心部分的绿色区域相通。并以一种均匀的比例混合在一起（绿色）。整幅画最吃紧的地方，看上去好像是表现在橘红色的山峰与它邻近区域之间的关系上，整幅画的唯一冲突，也正是在这一黄红色的山峰与它附近的蓝红色之间存在着（这两个区域的主导色是相似的）。读者们可以运用自己的判断力去判断，这种冲突究竟是为了整幅构图的表现性而设立的呢，还是这幅画构图中尚未来得及解决的一个缺陷。

人物与前景，是通过黄色和红色之间的结构转换而连接在一起的，天空和左面的山峰又是通过蓝色与红色之间的结构转换连接起来的。这种近似于达到互相排斥的关系，是在蓝色的天空、黄色的面部和黄色的肩头之间显示出来的，这样一来，就不可避免地造成了这几件事物在深度上的远距离。相反，位于画的底部的人物与风景之间的关系却显得异常密切。因为这两种事物都是由共同的黄色和淡淡的红色联系起来的。由于那个跪在地上的妇女的头发是橘红色的，所以就更进一步地使得

1 色彩理论

图 1-31 亨利·马蒂斯《奢侈》
（1907 年，藏巴黎蓬皮杜艺术中心）

图 1-32 艾尔·格雷柯《圣母同圣伊乃斯和圣泰克拉在一起》
（1597~1599 年，藏美国华盛顿国家画廊）

这几件事物的亲近关系达到了更完美的状态。在整个背景的中部，物体与物体之间便显得更分离一些了。我们看到，位于这个区域中的人体和湖水，都是以黄色作为基本色的，但是，由于黄色的皮肤上稍微掺进了红色，而绿色的湖水又包含着少量的蓝色，就在这两种色彩之间增添了互斥的因素。这种分离倾向，还进一步由于小个子女人那黑色的头发和花束的色彩之间的互斥而变得更加强烈起来。这种自下而上越来越明显的分离倾向，在到达整个画面的左上角时便到了顶峰。在这个位置上，虽然头部、肩膀和天空之间有着较大的距离，但是由于这几个部分的色彩是互补的，就使得这种较大的距离效果受到了抵消。这样，就通过色彩之间强烈的差别，产生了最大程度的分离。与此同时，却又通过它们之间的互相补足倾向，填平了这些鸿沟。

第二个例子是艾尔·格雷柯的《圣母同圣伊乃斯和圣泰克拉在一起》（图1-32）。

这幅画的构图骨架是对称的，由两侧的天使簇拥着的圣母位于整幅画上中部的中心位置上，而另外两个圣徒却面对面地坐在画的下半部。虽然各部分达到了完美的对称，但这种对称却又因为某种分离而变得生机勃勃。这种分离又是如何显示出来的呢？我们看到，由圣母和圣子的姿势造成了一条倾斜的轴线，这条由右上方向左下方倾斜的轴线，就把云层中的圣母与左下方的那个圣徒直接地联系起来了。这种联系又因为圣母外衣与位于她左边的那个女人的极端靠近，而得到了进一步的加强。这个女人似乎正在向上观看着什么，还用自己的两只手做出了一种友好的手势。相反，右边的那个女人却远离了位于中心的圣母，她的视线是向下的，似乎正陷入了沉思，她的手的姿势也是指向自身的。

这幅画的色彩模式也与它的构图在动机上一致。圣母那自我完满的蛋圆形形状进一步被分为四个主要部分，这四个部分又进一步围绕着中心的圣子形成了一种中心对称。那件蓝色的外衣被分成了两个对立的部分，内部的红色衣衫也被分成了两个对立的部分。红色与蓝色之间的区别是十分明显的，但是却由于这两种色彩之间的结构转换而被联系在一起。这种转换是由红色之中稍含的蓝色以及蓝色之中稍含的红色造成的。由于圣母身上的各种色彩并没有超出红色和蓝色之间的色彩序列范围，因此就要求以蓝色和红色之外的那些主要色彩去进行补充。所缺少的黄色是由圣子头发上的色彩提供的，圣子在这幅画中实际上是起了一种冠石的作用，这不仅是因为它所占据的中心位置，更重要的是在他身上包含着由三种补色组成的混合色所必需的黄色。

那两个虔诚的天使以及位于圣母脚底的四个带翅膀的头形成了外围的"三重奏"，它们以一种淡淡的色调呈现出了一种由绿色、淡紫色和淡黄色组成的"三和弦"。其中那蓝色的成分则是由底部的云层提供的。换言之，构图的上部大体上是由呈圆满状态的两组色彩构成的：由于得到了起冠石作用的黄色的补充，而达到了呈圆满状态的红色和蓝色组合。由天使和云层组成的外围构架，形成了另一组呈圆满状态的色彩组合。这样一来，整个上部便形成一个自我圆满的色彩单位，它不需要别的色彩的补足，但又不拒绝来自画的下半部附加主题的补充。

那四个小天使的黄色的头发是通过相似性原理与位于圣母左侧的女人那黄色外衣、黄色头发、棕榈枝和狮子联系在一起的。圣母穿的外套上的蓝色则在另外一个圣徒的袖子上得到了重复。位于上部的那些人物中包含的蓝色与红色加到一起，就意味着紫红色，而位于下部的蓝色和黄色加到一起就意味着绿色，而紫红色与绿色恰好又是一对互补色。这样一来，就使得位于中心的人物与位于左边的女人更容易地结合在一起。这种密切的结合关系，同圣母的紫红色衣服与位于她右侧的女人穿的橘黄色的衣服之间的那种排斥关系，形成了鲜明的对比。当那个作为这两个区域主导色的红色被分裂之后，便分别进入了互相排斥的红——蓝之间的色彩序列和红——黄色之间的序列之中，而由这种冲突造成的障碍又进一步阻止眼睛把位于这两个人物之间的距离弥合起来。

由于在位于左边的黄色外衣所形成的阴影中包含着足够量的黄金色，就不至于在这件外衣和位于右部的那橘红色的外衣之间造成冲突，从而使眼睛可以通过结构转换，把这两种服色联系起来。正如那种呈正面姿势的手之间，也可以通过这种方式被联系起来一样。此外，另外两只手之间达到的平衡、那两个女人形状上的对称、那狮子和羔羊之间的和平共处的主题思想，也全都成了加强各种事物在同一个平面上发生关系的重要因素。总之，在格雷柯的这幅画中，由于形状与色彩之间的密切配合，就生动地再现了宗教态度的两面性：神灵的启示和默默沉思、被动的承受和主动的消化、对神的皈依和意志的自由。由于作品在整体看来是对称的，就使得这种两面性的人类态度，与那种在上帝和人、上天的主宰和下界的服从之间所达到的和谐状态，完全一致起来。

2 色彩与电影

2.1 电影中的色彩发展

在 20 世纪 30 年代，影片的染色技术有了进步，加上彩色后影片会增加美感，用于音乐片和辉煌的历史场面能收到很好的效果。因此，早期的艺术片中那些华丽的、热闹的场景有的被加上彩色。但一般认为现实主义的影片并不适宜用彩色拍摄。早期所加的彩色显得花花绿绿，俗不可耐。因此，还得有专人设法使服装、化妆和布景显得色调协调而不刺眼。

直到 20 世纪 40 年代，彩色电影在商业上才普及起来。不过，在此之前，已有人在彩色方面进行过不少尝试。例如，梅里爱的《魔偶》，影片就用手工上过颜色，加工的人每人负责影片的一小部分，按流水线的方式加工。《一个国家的诞生》(1915) 加上了各种色调以渲染不同的气氛。亚特兰大大火场面染上了红色，夜景染成蓝色，恋爱场面的外景则染成淡黄色，不少默片时代的导演就用这种染色技术来显示各种不同的氛围。

同时，一种染色方法往往只能照顾到一种基调，或红或蓝或黄，而别的色调就多少有变调。到了 20 世纪 50 年代，这些问题才逐渐得到解决。但人的视觉是最为精确微妙的，目前最高超的影片加色技术，也达不到完美的地步。

表现主义者所拍摄的彩色影片，最为出名的安东尼奥的看法是相当典型的，他说："对彩色影片必须有所作为，要去掉通常的现实性，代之以瞬间的现实性"。在《红色沙漠》（卡罗·迪·帕尔马摄）一片中，安东尼奥在自然的场景中喷上了色彩，以强化内在的心态。工业废物、河流污染、沼泽和大片土地都被染成灰色，用以表达现代工业社会的丑恶以及女主人公平庸而无聊的存在。当影片中出现红色时，代表着情欲。不过这种红色也只是情欲，并非爱情，它掩盖不了弥漫整个画面的灰色。这部电影被称为第一部真正意义上的彩色电影，因为安东尼奥尼像一个画家那样处理色彩，他使用了不同技巧来分离与构成色彩，以期创造出一种特殊的现实。

彩色在影片中是一种不易被察觉的因素。它带有强烈的感情因素，能渲染氛围，但不被观众所察觉。心理学家们发现，大多数人对画面的线条组合往往十分注意，但对色彩却并不留意。看到的只是人物而并非氛围。

远古以来，凡是视觉艺术家都利用色彩以表达象征的目的。以色彩作标记或许与文化有关，千差万别的不同社会在使用色彩方面却有惊人的雷同之处。总的来说，冷色调（蓝、绿、蓝紫色）代表安谧、孤独和庄严，还常常使影响淡化。暖色调（红、黄、橙色）却代表着不安、暴力和刺激，又常常使影像突出。

有些导演故意使用各种绚丽的色彩。费里尼在《朱丽叶与精灵》中就有许多古怪的服装和场景，使影片既粗俗但也迷人。鲍勃·福斯的影片《歌舞酒吧》是以德国为背景的，表现了纳粹党早期出现的情况，影片中的色彩有些神经质，强调了 20 世纪 30 年代德国常出现的色彩，如梅红、青绿、紫红以及那些刺眼的混合色如金色、黑色和粉红。

在彩色电影中，有时为了象征目的，也采用黑白摄影。某些导演用黑白片拍摄一整段戏，然后又改用彩色。这一技巧极适合于象征主义的影片。来个黑白片段被当作艺术上"很有意思"。另一种办法是不采取过多的彩色镜头，使黑白镜头占主要地位。德·西卡的影片《芬齐·孔蒂尼家的花园》的背景为法西斯统治下的意大利，影片的开头部分充满耀眼的金色、红色，阴影部分则几乎一律为绿色。但随着政治迫害日趋严重，影片的色彩就逐渐消失了，到影片结束时，就只剩下白色、黑色和蓝灰色了。

2.2 电影中色彩的重要性

色彩是电影语言的一部分，我们使用色彩表达不同的情感和感受，就像运用光与影象征生与死的冲突一样。我相信不同色彩的意味是不同的，而且不同文化背景的人对色彩的理解也是不同的。

维多利奥·斯托拉罗
Vittorio Storaro,1940

斯托拉罗曾花了很长时间研究色彩对人的视觉和心理产生的影响，他研究如何用色彩把人物的情绪和情感形象化，他认为当人处在黑暗或蓝色中时就需要休息，而处在光线或黄色中时就有了活力。他在《巴黎最后的探戈》中对色调的处理给人留下了深刻的印象，整个影片弥漫在扑朔迷离的黄色中，这是热情、欲望和疯狂的象征。在《旧爱新欢》中，斯托拉罗为每一个场景都设计了明确的色彩倾向，男主角的房间是绿色，女主角的房间是粉红色，客厅是白色，当两人吵架时，可以看到画面中绿色和粉红色呈现出强烈的对比。在《末代皇帝》中他用明亮的红与黄拍出了中国皇宫的金碧辉煌，给人以华丽隆重的视觉感受。此后在贝尔托鲁奇的《遮蔽的天空》（图2-1）和绍拉的《探戈》中，他延续了这种华美浓郁而异域情调的视觉风格，让人想起象征主义的大师莫罗。

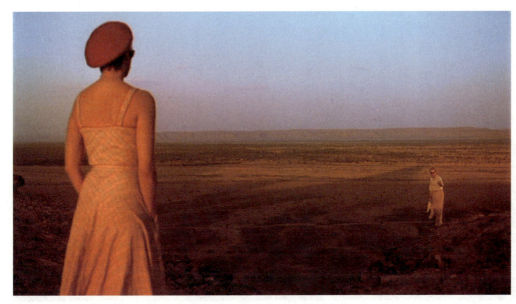

图2-1 《遮蔽的天空》剧照
（百度图片）

2.3 电影中色彩的作用

1. 塑造人物形象
以电影《剪刀手爱德华》为例

伯顿是当代电影最重要的表现主义者之一,是色彩、光线、神话和想象的梦幻世界魔术师。他的世界完全排除平淡现实的干扰,是在封闭摄影棚之内创造出来的。

电影定位:关于机器人的现代黑暗童话

综述:妆容、服装和场景营造是这部影片的精彩之处,片中色彩艳丽的房子和人物形象的夸张设计都颇具超现实主义色彩。爱德华惨白的肤色和张牙舞爪的银色剪刀手,都显出一定的质感与光泽,还有他居住的阴森古堡的黑白色调,立面郁郁葱葱的景象以及透着圣洁的冰雕,与之形成鲜明对比的是社区小镇里明媚艳丽的色调,房屋颜色的鲜艳奇特,室内的家具、装潢、衣服、用品的色彩饱满,均给人以超现实的童话感。

古堡与小镇的对比。小镇的房子色彩鲜艳、样式统一、风格现代,画面明亮、饱和,童话色彩非常明显。古堡的外形充满了传统的童话色彩,色调深沉,显得陈旧且古老神秘。导演赋予古堡灰色的外表,代表遥远的过去,代表人们并不向往、不确定的过去,代表距离与人为的遗忘。

小镇上的房子五彩缤纷、人们的穿着亮丽多彩、屋内的装饰同样充满了童话般的美好色调。然而温柔、明亮的色调下包裹的却是窥探、流言、虚荣、私欲甚至挑逗与犯罪这样的任性阴暗面(图2-2、图2-3)。

爱德华:凌乱、张牙舞爪的发型;眼睛周围暗色的妆体现出有些恐怖且忧郁的独特气质;黑色的嘴唇;惨白的脸色。整体表现出一个有着忧郁气质的幽灵似的人物形象。剪刀透出冰冷、灰暗的光泽。都与爱德华善良的性格形成对比(图2-4)。

小镇上的人物:穿着以粉色、紫色、黄色、粉紫等柔和明亮的色彩为主,却有着怀疑、窥探等丑陋的性格。

图2-2 《剪刀手爱德华》剧照1(百度图片)

影片中柔和的灯光,以及五颜六色的车、房子、服饰,使整部电影脱离现实,充满了童话色彩。但却又反映了真实世界的人类性格,包括美好与丑陋。欢快的场景布置和纯真复杂的人性之间的结合使电影充满了怅然若失之感。

图 2-3 《剪刀手爱德华》剧照 2(百度图片)

图 2-4 《剪刀手爱德华》剧照 3(百度图片)

2. 营造时代氛围
以电影《戴珍珠耳环的少女》为例

电影《戴珍珠耳环的少女》由彼得·韦伯执导，该片的创作起源于17世纪荷兰画家约翰内斯·维米尔的同名画作《戴珍珠耳环的少女》。在《戴珍珠耳环的少女》中，可以看到导演彼得·韦伯对于巴洛克艺术时期荷兰画派所特有的色彩语言的纯正把握，成功演绎和延续了维米尔曾经创造出的灰色神秘气息（图2-5）。

画作《戴珍珠耳环的少女》画面运用柔和的线条、以黑色为背景，取得相当强的三维效果。黑色的背景烘托出少女形象的魅力，使她犹如黑暗中的一盏明灯，光彩夺目。人物颜色以黄色、蓝色为主色调，注重光与影的捕捉，突出明暗变化，以少女左耳的一个珍珠耳环提亮整个画面。画中的少女侧身回首、欲言又止，展现出少女回眸带给人的美丽和神秘。

图2-5 《戴珍珠耳环的少女》海报（百度图片）

影片重现了古典主义的色彩风格，它来源于古典主义绘画的色彩美学追求。古典主义的油画风格通常是指从 14 世纪欧洲文艺复兴时期到 19 世纪法国新古典主义阶段的写实绘画风格。《戴珍珠耳环的少女》还原了古典主义色彩，在银幕色彩的总体基调上追求一种沉稳、含蓄、内敛的风格，这与古典主义绘画的色彩风格是一致的。

该影片在场景的色彩、人物服饰和道具的固有色选择上，谨慎地避免过多使用大红、草绿、翠绿等过度饱和的色彩。即便是出现少量的几种纯色，它们在画面中所占的面积也十分有限，在宏观上服从于影片整体基调的统一。

例如：影片开头（图 2-6），少女葛莉特在厨房中切菜的镜头，画面的主光源来自人物左侧的窗户，是典型的侧光照明，反差适中。人物有较为明显的阴影，但在亮部和暗部之间呈现出柔和的过渡，画面中相对最饱和的色彩就是几种蔬菜的颜色，胡萝卜的橙红色、卷心菜的绿色、紫甘蓝的紫色等，使用面积也是相对有限的。

图 2-6 《戴珍珠耳环的少女》剧照 1（百度图片）

影片以光影来支配色彩，将古典主义色彩风格运用至现代电影艺术创作中，导演和摄影师充分调动光线和阴影形成的人物与景物自身"亮部—暗部"明暗转折和节奏。以此控制色彩的变化与对比。换句话说，银幕上色彩的变化是依附于形体和光影的变化之上的。康德就曾说过："那从轮廓线散发的光芒起的是刺激作用，它们可以使物体增添色泽。"古典主义的审美理念追求理性、严谨，其色彩风格追求的是画面的和谐与沉稳，从光线、色泽，到物、景的位置都是经过精心设计的。明暗的过渡使之形成一种非常微妙的画面（图 2-7 ~ 图 2-9）。

图 2-7　《戴珍珠耳环的少女》剧照 2（百度图片）

图 2-8　《戴珍珠耳环的少女》剧照 3（百度图片）

影片真实还原了17世纪的荷兰代尔夫特小镇风情和画家维米尔的绘画风格，即光与色的独特处理。漫散的光线表现画面的微妙变化，并没有使用明暗画法去加强画面戏剧般的效果，却反其道而行之，形成宁静、和谐的氛围；该片也不把人物置于冲突的场景中，柔和的自然光从窗口射入，人物形象常表现出安详优雅的神态。从窗口洒下来的光线，使作品变得真实自然，让人们亲切地感到质朴生活的实实在在。这种微妙的光影变化和强烈的空间感，形成了抒情的格调。

18世纪德国艺术史家温克尔曼对古典艺术的经典概括：伟大的静穆，高贵的单纯。这句话在《戴珍珠耳环的少女》这幅画中有充分验证，在人物服装上，葛莉特身着17世纪下等人普遍穿着的灰色棉布衬衣和白色头巾，这样的服装带有一定的时间性，表现了特定历史时代特征和社会面貌。

影片整体弥漫着宁静白、天际蓝和中性灰的色调。这几种颜色分别都和谐于中性灰，代表着一种令人愉悦的和谐，传达出缓慢的调子。天空的天际蓝倒映在代尔夫特小镇的护城河里，天边的鱼肚白和薄暮的晚霞，在水面上交替变幻。这时，女仆的褐白衣裙和古朴小镇的暗灰斑驳交相辉映，显得格外和谐。色彩学意义上的"色彩和谐"主要是补色和谐，如黄和绿，然而此处同色系的勾描却勾勒出了一种协调。

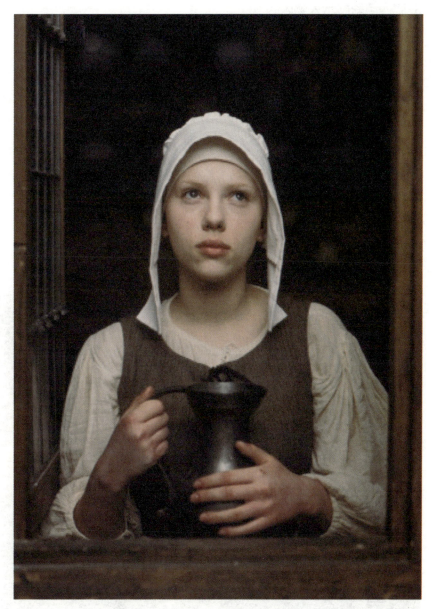

图2-9 《戴珍珠耳环的少女》剧照4（百度图片）

3. 变换色彩展示人物内心
以电影《花样年华》为例

在《花样年华》中，导演王家卫把绝大部分画面都拍得很暗淡，影片中采用这样的色调，暗示了故事中的时代气氛、生活真实和情感主题，造成一种阴暗、低沉、压抑、伤感的氛围。暗调的使用给人一种怀旧、伤感的思绪。影片中把人物放在昏暗的楼梯、走廊、房间和街道中。整部影片基本上以灰暗的色调为背景，使主题显得厚重、深沉、压抑，把观众的思绪带入了一种悲剧的状态。

路灯是带点温馨的黄色，周慕云所靠之墙，作为前景的是暗黄色，后景的是暗灰，在总体保持一致的基础上，因色彩的微妙调配而产生艺术感（图2-10～图2-12）。

周慕云和苏丽珍靠在作为背景的墙上，雨淅沥下着，色调是犹如水墨画的青灰，平添忧郁氛围。苏丽珍去宾馆寻找慕云的一段用了鲜亮的大红色，她的风衣、墙壁、厚重窗帘都是红色。而丽珍离开时，镜头拉远，只见一片血红消融在空旷的楼道里，象征着诱惑和冒险。慕云离开柬埔寨时导演用了很多色彩，纯蓝色的天空背景，慕云走出时的黑影代表忧郁和悲

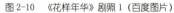
图2-10　《花样年华》剧照1（百度图片）

哀；离开后沉浸在金色中的寺庙象征着神圣；始终为黄白色的山石象征着永恒。

在这部影片中，最具色彩表现力的是主人公苏丽珍身上的旗袍。苏丽珍身上的旗袍不断地变化，间接地映射着故事情节的发展、人物心情的变化。导演把女主人公的心理变化用旗袍色彩的变化表现出来。比如搬家时在孙太太家里看丈夫打麻将时，和孙太太他们试电饭锅时，嘱咐丈夫给她老板带皮包时，或是去公司上班时，一般都是以白色加黑色、白色加蓝色或淡黄色加白色搭配的素色衣服，与影片的灰暗色调、周围环境是相协调的。

但是片中好几次出现苏丽珍提着饭盒去小面摊买饭时，她都是一身颜色很暗的旗袍，暗示了她内心的孤独和寂寞；当他们确定自己的爱人发生婚外恋，或苏丽珍去宾馆里见周慕云时，她一身红色的风衣，这其实是暗示他们之间爱情的产生。苏丽珍趁着房东不在去周慕云家时，一袭黄色的旗袍，象征了他们在一起的温馨和快乐。而当苏丽珍决定跟周慕云走时，旗袍的颜色变成了绿色，象征着生机与生命。不断变化的旗袍色彩，在灰暗色调的映衬下，更加具有表现力，隐喻作用也更加明显。

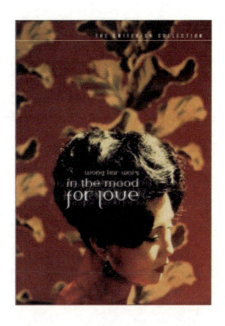

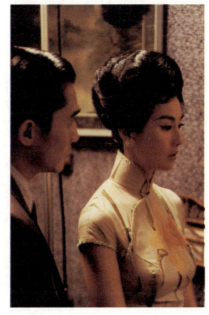

图 2-11 《花样年华》海报（百度图片）
图 2-12 《花样年华》剧照 2（百度图片）

2.4 电影中的艺术手法

任何一种艺术形式，都存在着中断与连续的问题，都有其相对应的处理方式。然而，戏剧却属于连续的艺术，它能灵活自如地表现连续，但它也努力使用中断来引起对某个瞬间的特别注意，如"亮相"，便是表现单个瞬间的中断，以达到造型的目的。但仍无法将两者完美统一。能做到这点的只有电影，它不仅能使生活中原本具有的时空连续在必要时中断，而且能使原本不关联的中断镜头形成连续，这就是电影的一个显著优势。

《花样年华》被称为一部怀旧经典（图2-13）。就影片所讲述的故事本身而言，无非就是一个讲述婚外恋的爱情故事；就影片的情节来说，可以说简单而又平淡。那么，为什么这样一部故事普通、情节简单的影片能被人们称之为经典？关键就在于导演王家卫在影片中所使用的巧妙而别致的表现手法，通过这些艺术手法为故事赋予了一个内蕴深广的主题，使这部电影达到了形式与内容的完美结合，即蒙太奇手法和长镜头的处理。在叙事性路径教育的设计色彩课程中阶段性构建的第二阶段——创造性阶段，便会大量运用到蒙太奇手法以求作品可以达到叙事效果，其具体手法大量参考了电影中的表现技法。

(1) 蒙太奇

《花样年华》中导演王家卫用隐喻蒙太奇和重复蒙太奇技巧把影片的主题含蓄而又自然地传达出来，在表现男女主人公情感变化的同时也暗示了20世纪60年代香港社会的真实现状，赋予影片时代色彩和社会意义，提升了影片的艺术价值。隐喻蒙太奇是表现蒙太奇中的一种艺术技

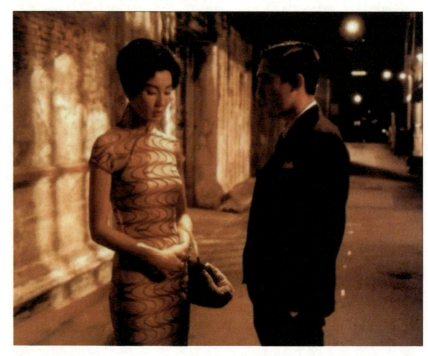

图2-13 《花样年华》剧照3（百度图片）

巧，是"把表现不同形象的镜头画面加以连接，从而在镜头的组接中产生比拟、象征、暗示等作用的蒙太奇"，能给人一种既形象生动又耐人寻味的感觉。在《花样年华》中多次运用隐喻蒙太奇这一手法对影片细节上的处理，极大地增强了影片的艺术感染力，增加了影片的含蓄美。如影片中"昏暗的路灯"这一镜头的多次出现，这盏路灯似乎就是苏丽珍寂寞和孤独的内心。再如，影片中几次"挂钟"的空镜头的出现，很容易就使观众感受到了时间的流逝，岁月的无情，很具有隐喻意义。还有周慕云离开香港去新加坡时，出现在影片中的一棵树的镜头，这个镜头导演用仰视的角度去拍摄，由一片蓝色的天空和一棵细高的小树组成的画面，交代了场景由香港到新加坡的转换和时间上1962年到1963年的转换。但是更重要的是，它暗示着周慕云和苏丽珍之间的感情已经越来越远了，他们之间的爱情已经永远不可能了。《花样年华》中这些隐喻蒙太奇技巧在细节处理上的应用，增加了影片主题的含蓄美，调动了观众的情感和思绪，使观众无形中感受到了20世纪60年代在香港生活的两个已婚男女之间既相爱而不能爱的无奈、伤感的情绪。

此外，《花样年华》中反复出现主人公周慕云和苏丽珍各自走过狭窄的楼梯，从家到小面摊和从小面摊到家的画面。这一画面反复出现，表面上是对主人公生活的表述。而实际上使用的是"把表现同一内容的镜头画面在影片中反复出现，突出、强调这一内容象征意义的蒙太奇技巧"，也就是重复蒙太奇技巧。导演之所以要在故事的开始部分使用这一表现技巧，目的就是要以他们不断地从楼梯上上下下、进进出出画面来象征他们孤独、冷清的生活状况，为他的妻子和她的丈夫之间发生婚外情埋下伏笔，同时也隐喻了他们两个人之间会有故事发生。在这部影片中，另一处巧妙使用重复蒙太奇的地方是，周慕云为了写小说在宾馆里租了一间房子，苏丽珍知道后去宾馆看他时，苏匆匆走上宾馆楼梯，然后又匆匆地走下宾馆楼梯的镜头反复出现。苏丽珍上去又下来、下来又上去，上下楼的画面重复很容易让观众感受到了女主人公激烈的心理斗争。此处暗喻着一种矛盾，实质上对周慕云产生了感情，想去看他，但又因为自己身为人妻，受道德的束缚而避免"跟他们一样"。这里的重复效果，巧妙而贴切地展现了人物的矛盾心理，也折射出了当时社会的道德观念。导演在向观众传达这些思想内容时，不是直白地告诉观众，而是把这一切都隐藏在画面的不断重复中，增加了电影的韵味。

（2）长镜头

所谓长镜头，就是连续地用一个镜头拍下一个场景，一场戏或一段戏，以完成一个比较完整的镜头段落，而不破坏事件发展中时间和空间连贯性的镜头。长镜头是与蒙太奇相对的电影叙事规则。从形式上讲，长镜头拍摄的时间较长，单个镜头长度可达十分钟左右。从内容上讲，它在一个镜头内保持了动作与空间的相对完整。长镜头有两种类型：单构图式和多构图式。多构图式的典型运用是通过光线的明暗、焦点虚实变化使画面结构连续，多构图使得原本单调的单构图画面变得丰富。该片的中下段出现了一处让人记忆深刻的片段，周慕云终于鼓起勇气向苏丽珍表达了心中压抑已久的感情，可苏却用无语沉默来回避，周看出了两人不可能在一起的结局，于是，他请苏丽珍帮他做件事——拒绝他，让他练习承受住那份痛苦，苏答应了。可当周说完"以后你自己好好保重"，随即放开她的手，头也不回地走开时，苏却开始心潮汹涌。此时运用了一段长镜头，特写出了苏的手在被松开瞬间的抽搐，跟着紧紧抓住另一只手臂，手上的青筋凸现，一种油然而生的痛苦陡然现于手部。接着镜头移到她的脸：不忍、难过、冲动、压抑……种种表情交汇在一处。紧接着，苏伏在周肩头痛哭的场面出现，周的手不断轻轻地拍打着她的肩，安慰地说"好了好了，只是演戏，只是演戏……"一种压抑已久的情感的骤然爆发，导演却没有刻意煽情，只是用娴熟的镜头语言来婉约地表达，却得到了"此时无声胜有声"的成功效果。最后大段的空景长镜头，一道道重门、庙宇、夕阳、暮色，镜头远兜近绕，脉脉不得语……此情可待成追忆，只是当时已惘然。

《花样年华》从一个全新的角度塑造了一个新颖脱俗、丰富多义而又含蓄蕴藉的主题，表现了"那个时代"，表现了道德与情感的矛盾，表现了殖民文化与传统文化之间的冲突，表现了人性的复杂微妙。主人公周苏二人想"爱"而又不去"爱"的爱情故事，让人感受到的是人性、社会、道德之间复杂的关系，给人一种淡淡的遗憾和无奈。导演王家卫没有把影片所要表现的内容仅仅定位在男女爱情上，而是通过一系列独特的表现手法为其添加时代色彩、民族色彩和人性内涵，这正是这部影片的成功之处。

3 色彩与戏剧

3.1 戏剧艺术色彩的美学特征

1. 戏剧艺术与电影艺术的美学差异

在戏剧中，时间不像在电影中那样灵活。戏剧的基本结构单位是场，一场戏的演出时间大致相等于剧情发展的时间。当然，有些戏剧可以跨越许多年，但这些时间通常是在幕间，我们通过说明或对白获悉这已是"多年以后"了。对比来看电影的基本结构单位是镜头，一般的镜头只持续10秒或15秒钟（而且可以短到不到一秒钟），所以电影镜头可以巧妙地延长或缩短时间。戏剧不得不把大段时间分割成几场戏和几幕戏，而电影却可以在几百个镜头之间延长或压缩时间。戏剧的时间通常是连续向前的。像"闪回"这种打乱时间顺序的手法在戏剧中极少使用，但在电影中却是司空见惯的。

戏剧中的空间取决于场景的大小。动作发生在一定的范围内，这个范围具有特定的界限，通常由"台口"所限定，因此，戏剧几乎总是和封闭形态打交道：我们不能想象动作会在剧场的侧翼或化妆室里继续进行。电影的"台口"则是画框，这是一种暂时把人和物隔离的遮盖方法。

电影就是由一系列空间片断所组成。一个特定镜头有一定的画面，此外，别的活动就要由另一个镜头来拍摄了，例如，一个特写镜头通常是某一全景镜头的一个细节，这个全景镜头将使我们了解这个特写镜头的背景。在剧场里，要取得这种效果就比较困难了（图3-1）。

在剧场里，观众一直处于一个静止的位置：观众与舞台之间的距离是固定不变的。当然，演员可以改变位置，离观众近些，但与电影的流动空间相比，剧场中的这种距离变化是微不足道的。另一方面，电影观众的视线是和摄影机镜头相一致的，摄影机并不固定在一张椅子上。这种一致可以使观众向任何方向和任何距离"移动"。一个大特写镜头可以使我们数清一只眼睛上的睫毛；一个大全景镜头可以使我们看到周围几英里的地方。总之，电影可以使观众感受到运动。

这些空间的差别不一定有利于一种媒介而不利于另一种媒介。在舞台剧中，空间是三维的，有可以触摸到的人和物，因此，更加逼真。这就是说，我们的空间感基本上和现实生活中相同。演员就在现场，他们和观众之间的微妙影响，在电影中是不可能做到的。电影给我们提供的是空间和物体的二维形象，在电影演员和观众之间不存在相互影响。裸体在银屏上不像在舞台剧中是一个有争议的问题，因为在舞台上，裸体的人是真实的，而在电影中，他们"仅仅是图片"。

由于空间的差别，这两种媒介中的观众参与也不同。在剧场里，观众往往必须比较主动。因为所有可以看到的东西都在一定的空间内，所以观众必须从所有东西中找出主要的东西来。戏剧是一种视觉形象不够丰富的媒介。观众必须在视觉细节不足之处补充某些含义。而电影观众通常比较被动。特写镜头和剪辑的交替提供了全部必要的细节。因此，电影是一种视觉形象较为丰富的媒介，这就是说，画面提供了充分的信息，无须或很少需要补充。

尽管戏剧和电影都是综合性的艺术，但戏剧是一种比较片面的媒介，以口语为

3　色彩与戏剧

图 3-1　京剧剧照（百度图片）

电影的功能是揭示、暴露戏剧涉及不到的一些细节。

——安德列·巴赞

主。戏剧的大部分含义可以在台词中找到，台词提供了充分的信息。因此，戏剧通常被看成是作家的媒介。剧本的重要性使戏剧成为文学的一个特殊分支，在剧场里，我们倾向于先听后看。电影导演雷内·克莱尔曾经指出，一个盲人也可以领会大多数舞台剧的要点。而电影通常被看成是一种视觉艺术，是导演的媒介，因为创造形象的是导演。但这种概括是相对的，因为有些影片（例如威尔斯导演的大多数作品）在视觉和听觉方面内容都很丰富。

由于戏剧强调语言的重要性，而电影又是以视觉为主的艺术，所以把戏剧改编成电影时就产生一个重大问题：究竟需要用多少语言。乔治·顾柯改编的莎剧《罗密欧与朱丽叶》是一部保守的改编片；实际上保留了全部对白，甚至保留了说明性的对白和纯粹功能性而没有诗意的言语。结果成为一部值得尊敬但往往使人厌烦的影片。在这部影片中，视觉形象仅说明语言。形象和对白往往包含着同样的信息，显得十分沉闷，毫无新意，这实际上与原舞台剧的流畅是抵触的。

泽菲莱利把这部戏改编成电影就成功得多。口头的说明几乎全部被删除，有效地代之以视觉说明。有些台词做了细心删改，同样的信息改用形象来传递。大多数伟大的诗篇被保留下来，但是往往用非同步的视觉形象来延伸而不是重复语言。这个莎士比亚剧的精髓就在于两位年轻主人公的冲动、先后发生的一连串事件以及大多数动作的激烈。泽菲莱利把许多场面拍得十分生动。打斗场面往往用手提摄影机拍摄，摄影师就随着维罗纳大街上的打斗者来回奔跑。泽菲莱利的这部影片虽然从技术上来说不太忠实于舞台演出剧本，但实际上比顾柯原封不动地改编更体现了莎士比亚的精神。

戏剧和电影都是视听媒介，但在强调某些程式方面有所区别。舞台剧中的两大信息来源是动作和对白，我们因而得知人们在做什么，听到他们在说什么。用一个电影上的比喻来说，戏剧的动作主要局限于客观的全景镜头。只有相当大的动作才给以深刻塑造，哈姆雷特和雷欧提斯的决斗，《玻璃动物园》中阿曼达帮助劳拉穿衣打扮等动作就是如此。用电影上的比喻来说，大全景镜头用在舞台上必然是风格化的。莎士比亚剧中有重大历史意义的战役如果写实地在舞台上演出，会显得滑稽可笑。同样，舞台剧中的一些小的动作几乎只有前几排观众才能看到，除非演员夸大这些动作并使之风格化。除了最小巧的剧院，细小的动作都不得不借语言来说明。这就是说，大多数微妙的动作和舞台人物的反应通常用语言而不是用视觉手段来表示。我们主要通过哈姆雷特的独白和对白了解哈姆雷特对克劳狄乌斯的态度。因此，我们往往看不到舞台上的细小动作，而是听到他们在说什么或做了什么。

由于这些视觉上的问题，大多数戏剧都刻意避免需要大空间的动作，也会避免那些只需小空间的动作。戏剧的动作通常局限于全景镜头的范围内。如果需要大空间或小空间，舞台剧往往求助于非现实主义的程式，用舞蹈和风格化场面来代替大全景镜头的动作，用口头表达的程式来代替特写镜头的动作。而电影却可以轻易地改变这些范围。因此，电影往往使舞台上只发生在"幕间"的动作戏剧化。这并不是说电影没有自己的程式。可以移动的摄影机、表现主义的声音以及剪辑恰恰和舞台剧的程式一样是人为的。不论是在剧场还是在影院，观众都把这些程式当作游戏规则来接受。

人是戏剧美学的中心：语言要由人来说，冲突必须由演员来使之具体化。电影就不那么依赖人。电影美学的基础是摄影。任何可拍摄的东西都能成为电影的题材。因此把戏剧改编为电影尽管有困难，但并非根本不可能，因为舞台上能做到的银幕上多半也能再现。然而，把电影改编为戏剧就要困难得多。当然，有外景的电影几乎自动地会被排除在外：约翰·福特的《关山飞渡》这样宏伟的西部片怎么改编？但是，甚至有内景的影片也很可能无法改编成戏剧。台词不成问题，有些动作也可以改编，但理查德·莱斯特的披头士影片《艰苦年代的一个夜晚》中的时空错位怎么处理呢？在约瑟夫·洛塞的《仆人》中，主题和性格描绘主要通过摄影机角度的运用来传达，这在舞台剧中是不可能再现的。伯格曼的《沉默》的主题则是通过空无一人的走廊、门和窗户的形象来传达的。这些技巧又如何搬到舞台上去呢？

但是不应该就此认为，把一部戏剧改编成电影，最好的办法就是"展开"，即用外景取代内景。电影并不总是意味着使用大全景镜头、摇镜头和闪回镜头剪辑。导演希区柯克曾经指出，许多从戏剧改编的电影之所以失败，就在于电影导演以不适当的电影技巧"展开"，从而破坏了原剧的紧凑结构。当一部戏剧强调肉体上或心理上受约束时，大多数优秀的改编者都尊重原作精神，尽量寻求相应的电影手法来表达。

2. 京戏脸谱色彩观念

京戏脸谱摒弃了淡雅的色彩，多用高纯度的红、黄、蓝、紫、绿和黑白等色。这些高纯度的对比色、互补色的配色方式彰显出京剧色彩的张力和极强的视觉艺术冲击力，展现出质朴的戏剧艺术和独特的审美法则。

从设计色彩的角度看，这种配色方式也符合色彩学原理：大面积高彩度色彩的运用体现了面积调和原理，高纯度互补色的搭配符合补色调和原理，使京戏脸谱产生强烈的艺术冲击力。

除此之外，京戏脸谱中黑白两色的运用也非常频繁。黑、白在色彩观念中被看作是色彩的本源，正因为黑、白无色，色彩的张力和图案才能最大化地被演绎出来。同时，黑、白两色也起到一种调和的作用，使色泽艳丽，色彩搭配更协调。京戏脸谱中大面积使用高纯度的红、绿，勾勒黑、白边，就是这样一个道理，创造出戏剧艺术色彩的个性特征。也正是因为这种色彩的对比调和，使引人注目、夸张的脸谱色彩给人留下难以忘却的视觉印象。

3. 京戏脸谱色彩含义

每一种脸谱虽然色彩各异，但都是从人的五官部位、性格特征出发，以夸张、美化、变形、象征等手法来褒贬区分善恶，以色定调，使人一目了然（图3-2）。

(1) 红色脸谱

红色在中国象征着喜庆、幸福、节日和革命，是一种吉祥的色彩；有时候会给人血腥、暴力、忌妒、控制的印象，容易造成心理压力。

红色脸谱象征忠诚、正义、固执、独断、血气方刚。

(2) 黑色脸谱

黑色象征着神秘、高雅、沉默、权利、庄重、刚直不阿、至高无上等；同时也预示着冷酷、桀骜不驯、保守等；又象征着威武、凶猛、行侠仗义等。

(3) 白色脸谱

在西方，白色象征纯洁、神圣、浪漫；在中国，白色象征死亡、衰败、沉寂、萧条，是悲哀的色彩。

戏剧中白色脸表现诡计多端、奸诈凶狠，带有贬义。

(4) 黄色脸谱

黄色象征光明，被认为是聪慧、有知识的象征。黄色脸谱寓意人物骁勇剽悍或凶暴残忍，一般表现性格勇猛、暴躁。

(5) 蓝色脸谱

蓝色是希望、平静、无限、理解、永恒的象征，在西方表示名门血统，因此蓝色是身份高贵的象征。但同时，蓝色又是绝望的同义语。

(6) 紫色脸谱

紫色是高贵华丽的象征。在古代中国，紫色作为表示等级的服色，冠服典章之中，它是最高等级之色。在西方的希腊时代，紫色曾作为国王的服装色使用。

(7) 金银色脸谱

金银色是富贵、光彩、豪华的象征。金银色是色彩中最高贵华丽的颜色。金色偏暖，银色偏冷，适合与所有色相搭配，并增加色彩的光辉。

(8) 绿色脸谱

绿色是大自然的色彩，象征生命、生长、和平、安全、新鲜。绿色给人无限的安全感受，其明视度不高，刺激性不大，生理作用和心理作用都极为温和。

(9) 粉红色脸谱

粉红色象征圆满、健康、温和、愉快、甜蜜、优美、幼稚、娇柔等。粉红色脸谱一般象征年迈，表现比较正直的老人。

(10) 灰色脸谱

灰色为全色相，也是没有纯度的中性色，完全是一种被动性的色彩。由于视觉最适应看中性灰色，所以灰色是最为值得重视的色彩。又由于它的视认性、注目性都很低，所以很少单独使用，灰色很顺从，与其他色彩配合可取得很好的效果。

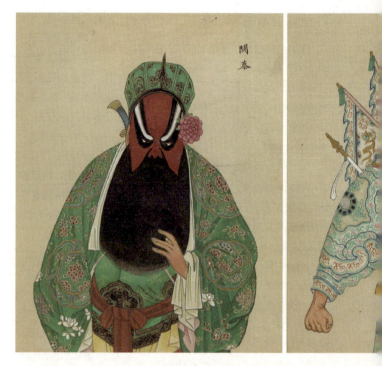

图 3-2 京剧脸谱
(《八蜡庙》画谱:关泰《昇平署画册》)

3　色彩与戏剧

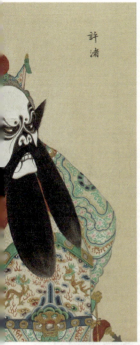
許褚

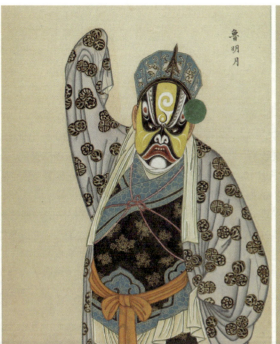
魯明月

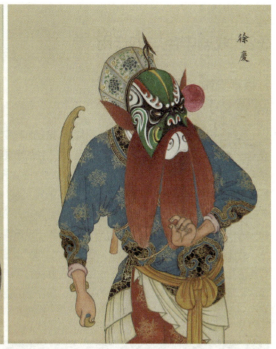
徐慶

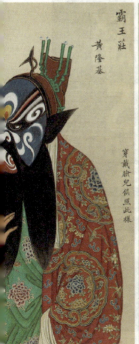
霸王莊
黄隆基

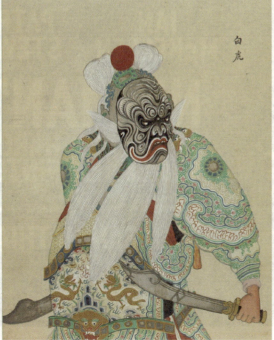
白虎
寶戴臉兒俱照此樣

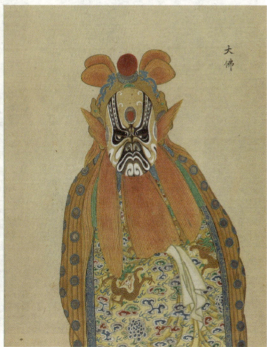
大佛

3.2 戏剧中色彩的作用

1. 暗示隐喻，丰满情节
以品特戏剧为例

各种各样的色彩符号是哈罗德·品特戏剧世界的构成元素之一。法国戏剧符号学家于贝斯菲尔德认为"戏剧性"就是一厚叠符号的组合。品特也曾经表示，他笔下的色彩符号在建构戏剧上都发挥着不可替代的作用。

品特戏剧的一大特点就是晦涩，在人物言语充满歧义和舞蹈的前提下，说话的场合和背景就成了探究其真实动机的唯一途径。其间分布的色彩符号自然成为破解人物的重要线索。例如在《月光》里，布瑞吉特总是以16岁少女的形象出现。比她只大3岁的福莱德都已经27岁了，可她为什么总是那么小呢？仔细观察品特对她出没环境的描述，发现总共动用了7个"黑暗"，占全剧9个"黑暗"的78%，据此我们可以推断：她早在十几年前就死了。舞台上的空间实际划分为阴阳两界，她是以鬼魂的身份出现的，明白这一点是正确理解该剧的关键。又如在《无人之境》里，乡村教堂上悬挂着白色的花环，以悼念坚守一辈子贞操的处男处女。

在品特的早期戏剧中，"房间"主要以相对单纯的空间形态出现，20世纪70年代他那批被称为"记忆戏剧"的作品，则是在"房间"中注入了时间因素——《无人之境》是一个代表（图3-3）。

图3-3 《无人之境》海报（百度图片）

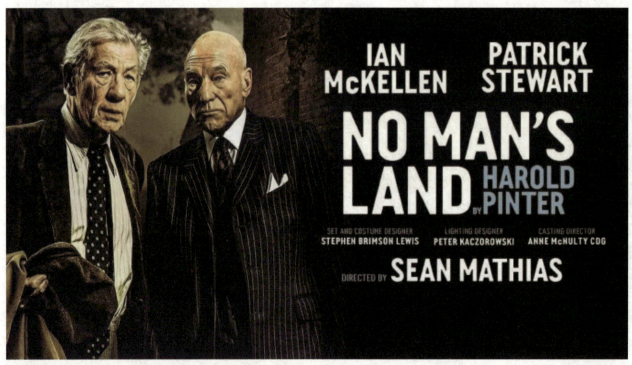

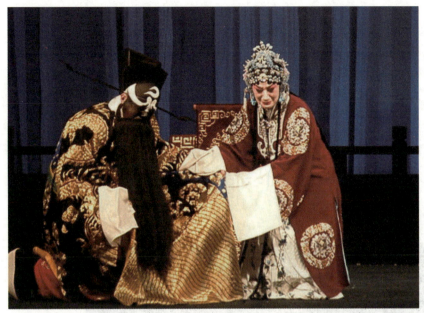

图 3-4 《包公赔情》剧照 1（百度图片）　　图 3-5 《包公赔情》剧照 2（百度图片）

2. 塑造人物形象
以《包公赔情》为例

色彩除了对环境气氛的烘托和渲染之外，对于剧情的阐述以及人物形象、心理的表达和塑造也起到了视觉导向作用。

在《包公赔情》中，包勉的母亲王凤英的头饰和服饰的颜色选择的是掺杂土黄色的灰绿色，这种颜色在视觉上有一种暗淡但又不乏生机的感觉，这恰巧迎合了王凤英儿子被包拯所杀的丧子之痛，后又理解包拯所为，抛开个人悲痛，擦干眼泪，最后欣慰地为包拯敬酒饯行，送他赴陈州放粮这一剧情（图 3-4、图 3-5）。

包拯的服饰以黑色为主，黄色和红色为辅，黑色代表纯正无私，黄色则代表皇权，而红色代表的是正义与热忱。这些颜色的搭配凸显了包拯的铁面无私、尽职尽责但又不乏热情和情感的形象。

3. 烘托场景气氛，推动情节发展
以芭蕾舞剧《白毛女》为例

芭蕾舞剧《白毛女》前身是革命八大样板戏之一的歌剧《白毛女》，其艺术成就不仅体现在音乐、舞蹈上，更体现在视觉效果上。一幕幕经典的色彩场景，犹如展开的一卷卷画布，与一个个鲜活的人物形象互相交织，铺陈着一个又一个的戏剧冲突。不同色彩调性的运用烘托了《白毛女》的场景气氛，传达出生动的视觉情感（图3-6、图3-7）。

在"窗前"一场戏中运用暖色调，烘托了温馨有爱的场景气氛。该场景中包括"北风吹"、"窗花舞"、"喜儿和大春"、"漫天风雪"、"扎红头绳"五个情节，喜儿家暖红的窗前暖炕、红衣少女、红色窗花，国与家的欢乐气氛被进一步渲染。与舞台的大环境（冬天的黑夜）相对比，喜儿这个青春生命个体被映衬得鲜活饱满。

在"黄家"一场戏中运用低明度短调，烘托了压抑的场景气氛。该场景中，喜儿被抢到黄家为仆，遭到毒打。幽暗的场景，穿着暗红暗黄华服的黄母，灰红布

图3-6 《白毛女》剧照1（百度图片）

衣的侍女，暗黑色着装的黄世仁，低明度短调用于呈现昏沉、压抑、令人窒息的场景气氛。

在"杨各庄红旗飘"一场戏中运用高饱和度中调，烘托了欢乐、饱满、新生的场景气氛。"红旗插到杨各庄"是全剧最为明亮的一幕场景，村民着新衣红裤在杨各庄大槐树下迎接八路军，军队和老百姓在高饱和度的色调中呈现出令人振奋的活力和战斗力。

3.3 戏剧中色彩分析

戏剧是一门需要视觉表达的艺术形式，它有自身独特的视觉表达方式，色彩往往在其创作过程中起主导作用，并逐步形成联系诸多视觉语言的纽带。所以说，色彩作为一种戏剧语言具有强烈的唤起大众对形象产生联想的愿望。正如马克思所说：色彩的感觉在一般美感中是最大众化的形式。它会让接受主题自觉地展开回忆与展望，进而重新塑造观者的心灵空间，构造新一层次的审美意识。

色彩原本的作用是在戏剧创作过程中展现人物个性、引领事态发展。戏剧色彩的艺术个性是戏剧叙事造型的基础，戏剧作品在色彩的使用上都应根据剧情内容来对色彩进行"深加工"，力求来源于生活却高于生活的艺术个性。正如康定斯基所说："这种心理感觉是显相之物对视界或视野的一种冲击与震撼，一种发自精神深层

图 3-7 《白毛女》剧照 2（百度图片）

并烙向精神深处的冲击与震撼"。

戏剧的色彩语言体系的构成,不仅表现在其自身的自然属性方面,它还有独立的精神层面,进而形成了文化、艺术双重特性的语言构建。因此戏剧色彩既要掌握色彩语言的艺术表现规律,又要凸显色彩语言在戏剧中的特点。戏剧色彩的基本元素在剧中的体现,会因为不同地域、民族等外部因素的审美差异,以及个人对生活的体验而影响,同时也会因文化差异使喜剧色彩呈现出不同的使用色彩的思维。基于这种思维,戏剧创作中色彩艺术的应用意识更要以中西色彩观念、文化观念进行恰如其分地表现。

3.4 戏剧的构图

在戏剧和舞蹈中,"时间本身"各种成分的前后相继——无非是指秩序的一种排列原则。而在绘画和建筑中,它又是指各部分在空间中的分布原则。因此,在戏剧的舞蹈中这两种艺术媒介之间的本质区别,并不在于一个是空间的,另一个是时间的。而是在于:在某一戏剧或某一舞蹈构图中,各部分之间的相互关系是由作品本身规定的。但绘画和雕塑就不是这样。当我们观赏一件雕塑或一幅绘画时,我们知觉的次序并不受这些作品本身次序的制约;而当我们观看一场舞蹈时,我们的知觉顺序却要受到舞蹈本身的排列原则的制约。观察戏剧的构图,对于设计色彩的叙事性路径表达具有极高的参考价值。

一幅画具有一个(或几个)主要题材,其余的题材都从属于这个主要的题材。然而,只有当这幅画中所涉及的全部关系被知觉为同时存在的关系时,这种等级次序才是有效的。对于画的各个不同部分,眼睛是按照一定的顺序扫描的,因为不管是眼睛还是理智,都不可能在同一个时刻感受其中的所有事物。然而对于画本身来说,眼睛究竟按照什么样的先后次序去扫视,是无关紧要的;而构图中所暗示的某些特殊的方向,就更不能凭借眼睛的扫描路线去理解。即使构图的方向是从左到右,而我们眼睛的"扫描"是从右向左,我们照样能够知觉到构图的这个特殊方向;即使我们眼睛的扫描路线是一个团曲弯弯的"之"字形,也不会对正确地知觉画中的这一特殊方向造成任何障碍,因为当这些干扰刚刚开始发生作用的时候,我们就已经注意到它们了。对此,波斯维尔曾经做过这样一个试验:当被试者聚精会神地观赏一幅画时,就把他们眼睛的扫描路线忠实地录制下来,试验结果表明,眼睛注视的方向和它扫描的路线,与作品本身的结构顺序无关。即使被试者是这幅画的作者,他的主观经验次序也与作品本身无关,正如一个蜘蛛做网时的先后次序与最后生成的蛛网的结构秩序毫无关系一样。

一场舞蹈同样也具有一个或几个题材,但这些题材的表象却与这个舞蹈情节发展的全过程中的各个阶段密切相关,整个知觉次序中的不同位置都对应着不同的意义。一个题材或许在表演刚开始时就出现了,但只有随着情节的变化和发展,它的特征才能逐渐得到揭示和证明。这个题材或许是通过与别的题材发生种种冲突和斗争时突出或呈现出来的,在这种情况下,它的特征就只能在最后产生的排斥和吸引、胜利和失败的结局中彻底揭示出来。当然,这个题材也许就是主要演员本身,他也许会在晚一些时候才登场。这就是那种预先经过一段缓慢的集聚,然后逐渐达到高潮的程序,这样一种次序又会造成一种完全不同的结构。

这样一种结构,是一步一步逐渐积累而成的。它包含着两种次序,一种是所要表现的事件本身所固有的先后次序,故事的开头也就是它的开端,故事的结尾也就是它的结束;另一种次序就是所谓的暴露次序或暴露线索,这就是观赏者观看和理解作品时所遵循的先后次序,也是由作品本身揭示出的路线。这两种次序不一定要重合起来。以《哈姆雷特》戏剧为例。其固有的次序是从原国王的被杀开始,中间经历了王后与原国王兄弟的结婚,哈姆雷特对谋杀案的发现,最后到达故事的结局。它的暴露次序就不同了,它是从固有次序的中间阶段开始的。开始之后又向后推移(倒叙),最后才是正式向前发展。这就是说,这一暴露路线是从故事的枝节开始,然后才逐渐到达主干上。开始时先介绍了看守人,紧接着又出现了哈姆雷特的朋友,后来又出现了神秘的鬼怪。这样一来,它就在揭示戏剧冲突的同时,也涉及了人如何发现和探索生活的奥秘的方式——这是一个附属性的情节。对于这样一种情节,观众本身是它的积极参与者。正如旅行路线会影响向某个未知城市前进的旅行者对这个城市的印象一样,暴露路线同样也会以它自己的特殊形式,影响作品的主题。这种特殊的形式,就是在开头的枝节部分设置某些场次。这些场次意在强调主题的某些特征,同时又抑制它的另一些特征。莎士比亚在以这种非直接的方式讲述《哈姆雷特》故事时,首先强调了罪恶尚未揭示出来之前,这一罪恶造

成的恶果。这就是我们在故事开头看到的夜晚景象、和平生活遭受到的破坏、鬼怪的出现、人们的焦虑不安等枝节镜头。但我们必须认识到，虽然戏剧和舞蹈呈现的是一种不断变化的过程，但从这一变化过程的整体结构来看，它与绘画和雕塑一样，都是确定和解释了一个不变的式样。这个式样完全超然于构成它的那些特殊活动之外。《哈姆雷特》这一戏剧确立的，是一种由爱情和憎恨、忠诚和奸诈、守法和犯罪等潜在的、对立的力量构成的式样。对这一结构式样，我们甚至可以用一种无须涉及整个故事次序的图表把它标示出来。如果我们运用戏剧中的各种关系对这一结构式样进行体现，并引入某些充满危机的情势对它验证，就可以将它按照一定的次序在戏剧中逐渐展示出来。一个人从生到死，一生中的经历和活动，必然会归向一个生或死的极端境界，这是一个永恒不变的境地。这就是我们在米开朗琪罗的《哀悼基督》这一雕塑中看到的情景（图3-8）。

这一雕塑在显示了母亲抱着孩子的情景的同时，又展示了一个男子把他的母亲抛弃在后面而不顾的情景。不管是《福音》书上所讲的那些故事，还是那些伟大的叙事作品中所讲的故事，多半都是在故事开始时就已经暗示出了故事的结局，在故事结局当中又包含着故事的开始。

我们的结论是，所谓时间艺术与空间艺术，是没有什么本质的区别的。在一幅绘画或是一件雕塑中，物体的平衡是由活动的力量建立起来的，这些力量或是互相排斥和吸引，或是向着某一特定的方向推进，但总是要在形状和色彩组成的空间次序中显示自身。在戏剧和舞蹈中，它们的全部活动是由物体确定下来的，这些物体又是由它们所做的事情确定的。这就是说，前一种媒质是用活动确立存在，后一种媒质则是通过存在确定活动。如果把这两种媒质合并在一起，就能以它们的双重样相——不变的样相和变化的样相——来解释存在。

只要举出一个例子，就能说明上述结论。一幅画所包含的力，基本上是通过空间显示出来的；而这些空间物体的方向、形状、大小和位置，就确定了这些力的作用点、方向及强度。空间本身的结构状态就成了这些力的特殊参照构架。一场戏剧或一场舞蹈的空间，是通过在舞台上展示出的活动力显示出来的；当演员们穿过舞台时，力的扩展就变成了真实的物理力的扩展。它们之间的空间深度距离也就由演员们的相互离去而展现出来。至于空间中的中心位置，则是通过各种不同的力，向这个位置上的奋求倾向被揭示出来的。这些力一旦达到这个位置时，就在这个位置上停止，或开始在这个位置上"发号施令"。总之，两种媒介都能表现出空间和力的作用，只不过它们的侧重点不同罢了。

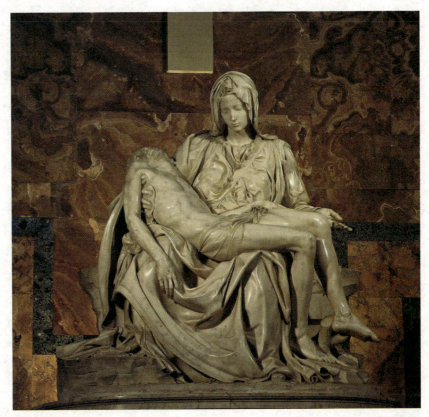

图 3-8 哀悼基督（百度图片）

Part 2

设计色彩
课程阶段性建构

阶段性建构
分析性阶段
创造性阶段
执行性阶段

4　阶段性建构

叙事性路径教育体系是以叙事学的理论方法为主要构架，串联造型基础训练而形成的。

基础训练的过程可分为三个阶段：即叙事性框架下的物体认知的分析性阶段、空间维度转换的创造性阶段和图形语言拓展的执行性阶段（图4-1）。

过程中融入具有叙事性的电影、戏剧、自然物态等相关介质，进行跨学科研究，注意在思考中有意识地从叙事性结构中汲取有益的理论概念、形态内容和分析模式，以求拓展造型色彩课程训练的内容和范畴。

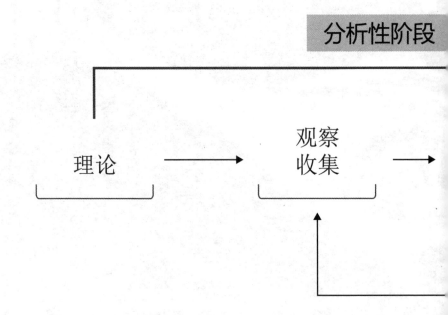

在对于所汲取的信息及理论进行连续几轮分析梳理之后，剩下所需要的信息，在造型技法的指导下进行排列组合，最终达到饱和状态。

4 阶段性建构

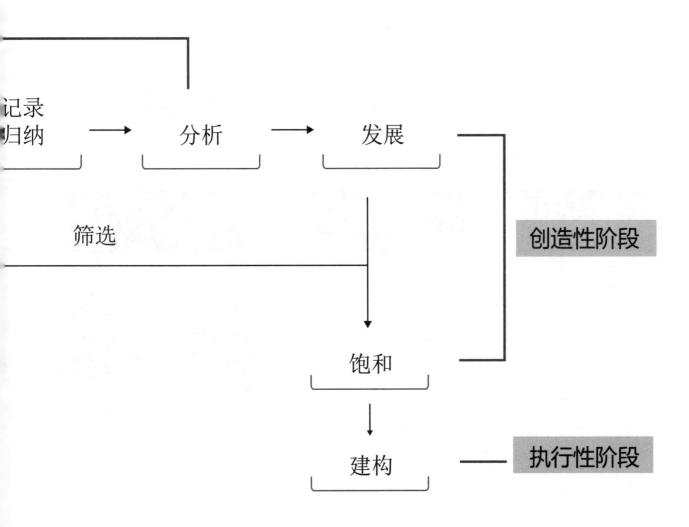

图 4-1　阶段性构建（作者自绘）

5 分析性阶段

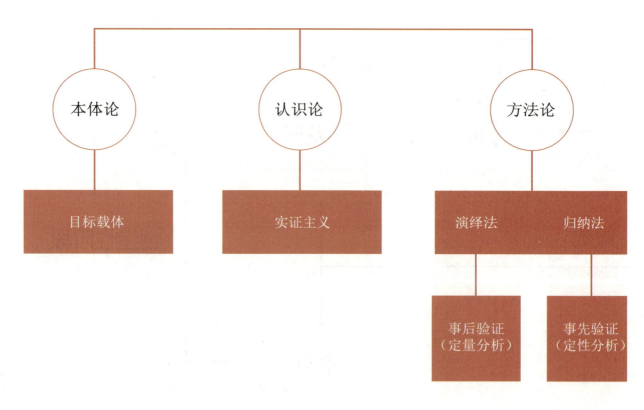

图 5-1 分析性阶段（作者自绘）

5.1 良性结构的分析计划

以叙事学的理论方法为主要构架，串联造型基础，形成特有的路径教育方法。学生从目标载体理论入手，观察及分析相关资料，融入造型基础认知训练和创意概念，从色彩、图形语言、材质肌理、主观感受角度，将分析结果进行系统归纳和梳理。过程中融入具有叙事性的电影、戏剧、自然物态等相关介质，进行跨学科研究（图5-1）。

内容分析

内容分析是系统地描述文字、口语或视觉素材，包括其主题、模式，以及字汇、词组、图片或概念出现的次数。

质化研究搜集大量的描述资料，例如开放式的回应、叙述和视觉呈现，这些通常被称为"诱人的祸害"。一方面，这些素材蕴含了对设计访查来说相当关键的资讯；另一方面，分析这么大量的文字、访谈记录和包罗万象的图片，相当费时费工。内容分析可以作为处理质化资讯的系统化工具，适用于分析归档的记录或文件，也适用于访谈、问卷调查，或发想工具（例如绘图或拼贴）所产生的新素材。

内容分析的方法主要分为两种：归纳法和演绎法，较常采用前者。运用归纳法进行内容分析时，先从分析的素材中取样，经过系统化解读，导出分类的规则，逐步建立起类别，作为后续分析全部素材之用。例如，在审阅访谈记录时，若出现的关键词组形成了一个共同主题，便会为这个主题命名以兹识别，接下来出现代表这个主题的字汇或词组，就归为同一类别。

在演绎法内容分析中，过录规则或类别是在开始分析前就预先设定的，通常是根据理论架构而来。例如，产品广告的研究可能会采用马斯洛的需求层次理论作为过录的规则，寻找符合生理或社会需求、安全或自我实现的文字和视觉元素。这些规则还可以加上强度的差别，以及传达出来的是内隐或外显的讯息。

内容分析的结果可以是量化的资料，通常是计算分析项目的次数：字汇、词组、图片、概念；也可以根据研究的需求，仅归纳出资料中共通的主题和模式，并加上强度的指标。亲和图很适合用来做资料分类，以及分类的命名。

除了内容，这种分析方法也检视沟通的形式或结构，例如，文件、页面或荧幕上图片的大小与位置、文字的字形与字级，以及文字与图片的关系。若取样较少，内容分析可以人工完成，资料量较大时，可利用软件进行较复杂的分析，并制作分析结果。

5.2 叙事性载体的提出

以叙事学的理论方法为主要构架,串联造型基础,形成特有的路径教育方法。学生从目标载体理论入手,观察及分析相关资料,融入造型基础认知训练和创意概念,从色彩、图形语言、材质肌理、主观感受角度,将分析结果进行系统归纳和梳理。过程中融入具有叙事性的电影、戏剧、自然物态等相关介质,进行跨学科研究(图5-2)。

造型基础课程的目标母题不能仅仅局限于我们常规的或者是单一类型的物体,而要在现代工业文化的这个背景下融入电影、戏剧、生物学等各种与现实生活相关联领域的鲜活的艺术表达内容。通过建构二维、三维、四维相互转换的空间视角重新审视我们生活的空间,建立造型基础的全新创造性思维,更加全面地提高我们的空间构建和审美能力。

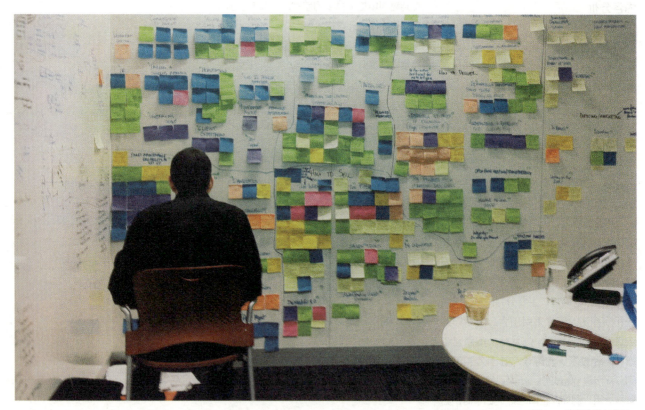

图5-2 资料收集与整理1
(资料来源:Second Road,布鲁斯·汉宁顿、贝拉·马汀《设计的方法》配图,原点出版 Uni-Books)

设计是与现实生活紧密相连的领域，艺术和设计活动被看作是和政治、社会生活辩证存在的一种关系，是与人类意识系统相关联的组织。这一美学的发生伴随着"叙事、体积、空间、亮度、色彩"等方面改变物质元素的现代工业文化。

观察

观察是一种基本的研究技巧，需要仔细观看各种现象并进行系统记录，这些现象包括人、器物、环境、事件、行为与互动等。

按设计目的，观察方法可能因形式的正式程度而有不同特质，完全依观察的预先建构（prestructuring）程度、记录方法与预计用途而定。

半结构式（semi-structured）观察或随机观察，一般是用来描绘设计探索阶段的民族志方法，用意在于透过身临其境的方式来收集基线资讯（baseline information），特别是设计师面对新的领域时。研究人员手上可能握有一份引导性的问题清单，不过基本上是以开放的心态进行观察，而且在观察期间，允许为了回应非预期事件而变更计划。尽管民族志观察法在结构上较不拘泥，但还是应该要有系统，仔细谨慎，并利用笔记、素描、照片或原始影像记录等来妥善记录。来自半结构式观察的资讯通常会经过整合，以便指引设计灵感，不过可能需要搭配更严谨的质化分析形式，例如内容分析，以揭露共同的主题或模式。

结构式观察或系统性观察的正式程度，由研究会议预先建构的程度来决定，可运用各种工作表、核对清单或其他形式来汇编整理行为或观察到的物品与事件。在锁定环境或行为元素并已清楚定义的情况下，非常适合结构性过录，而这通常是透过先前半结构式的前导观察而来的。可以用现有的架构来引导结构式观察。

预先建构的做法包括观察有固定的时间间隔，事先确定过录观察用的互动类型或行为类别，或是在观察使用界面、原型或产品时，计算成功与错误等。在此应小心避免"根据预设来寻找"的自然倾向，或是以人为方式将观察成果分派到预设的类别中。因此，在类别中纳入一个"其他"栏是比较适当的做法。如果样本数够大，结果就可以经过量化以进行分析，否则比较常见的做法，就是在不同观察中寻找模式或趋势。

观察应该在目击到的事实行为与推论之间做出区别，推测行动背后的意义与动机。透过在观察期间或观察结束以后向参与者进行访问，推论可以得到验证。

5.2.1 资料的收集和处理

发现元素

世界的万事万物为形态元素提供了无穷的资源，人类不仅能依靠自己的眼睛看到身边所能看到的东西，还可以借助技术手段穷极到大至星际天体，小至细胞结构等千姿百态的形象世界。就形态造型艺术而言，如何从熟悉的但又错综复杂的事物中猎取那些具有可塑性的形态元素，并对这些元素进行创造性的加工和符号化的凝练是一项重要的基础性工作（图5-3）。

如何才能发现好的元素，一方面取决于自己对形象的感悟力，另一方面猎取的手段也同样重要。我们可以归纳出下面几个方法：

（1）直觉观察法

直觉观察法是通过对自己生活的直接体验和对周边事物的细致观察去发现并获取元素素材。直觉是人的一种天然洞察力，例如人们通过对动物异常行为的观察而获得自然灾害的信息。直觉观察是一种

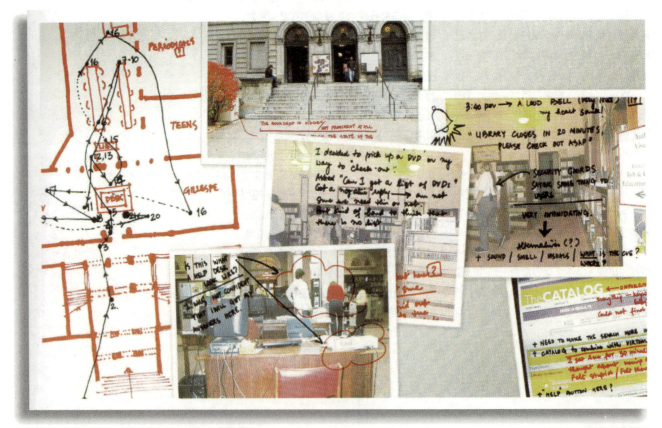

图5-3 资料收集与整理2
(取自一项以顾客为中心的图书馆经验研究，资料来源：MAYA Design，布鲁斯·汉宁顿、贝拉·马汀《设计的方法》配图，原点出版 Uni-Books)

主动的、有意的观看行为，是对客观事物进行创造性的洞察活动，这种有意识的观察应该是细心的、敏锐的，有心人可以在大家熟视无睹的事物或形态中发现并不寻常的迹象。有意识地培养这种直觉观察力，对设计师感知能力的提升有着积极的作用。

(2) 分类猎取法

分类猎取就是按形态的类型划分来猎取可用元素，形态学中的分类本身就是对众多复杂形态的一种规律和特征的梳理和归纳，我们从各种不同类型的形态领域选择一组形态，再进行对照分析，如自然形态中的云彩、闪电，人工形态里的火车、刀叉或纯粹形态中的椭圆、折线等，分类猎取是在茫茫"形海"里不断缩小目标直至达到彼岸的一条有效途径。

(3) 兴趣优先法

所谓兴趣优先就是从自己感兴趣的事物或形态出发去选择素材。人人都有自己的兴趣。这种兴趣的产生和存留同个人的好恶情感和素养密切相关。同时，自己感兴趣的东西往往是自己最为了解，对自己具有强烈吸引力的东西。选择自己的兴趣物为切入点，不仅直接、速达，而且充满了创作的激情，这种激情对后续的造型深入和发展也是一种动力。

(4) 弃同求异法

"求同存异"是人类追求平等和化解矛盾的一种理念。但艺术创造中恰恰相左，不仅要求异求变，而且非常忌讳创作中的雷同现象，求异法也是一种逆向思维方法，逆向与顺向（求同）是相对应的，指向事物或形态的另一方向发展，弃同求异有两层意思：一是在形态塑造过程中不断排除相同相近的东西，追求与众不同的特在和个性；二是将创造的形象置于现实的、熟悉的形象环境中去比较来印证异同。我们常常发现某件作品"似曾见过"的感觉，这便说明此作品缺乏个性或独创性，换句话：求异弃同就是种不断排他性的行为方法。

(5) 记忆摄取法

记忆摄取也是以个人情感为出发点，但同兴趣法不同，记忆摄取不是单纯的好恶表现，而是在个人经历的记忆长河中，打捞那些印象深刻、难以忘怀的事物。实际上，刺激和唤起这种记忆"触点"的往往就是自己所期待和要摄取的东西。

剖析元素

我们从"形海"中猎取的元素只是一种素材，就像一块还没有被打磨、雕琢的"毛石"。对原始形态素材的深入剖析有助于形态元素向更加理想化、符号化的状态塑造和发展。

(1) 形状分析

形状相对形态和形象而言要狭义些，是指物体或某个图形的外在面形或轮廓形。形状依照形态分类可分为抽象形状和具象形状，按形态维度又可分为平面形状和立体形状，也可按线形结构分为实面形和线程形。人的脸形可分"甲"、"申"、"国"等外形特征，"马"脸也是这样一种特征的概括，还有民间剪纸和皮影造型就是依靠强烈的、轮廓特征鲜明的造型手法来表现的一种优秀传统造型艺术。

(2) 比例分析

比例是一种数学概念，指长、宽、面、量的比率。在辛华泉先生的《形态构成学》一书中称之为"逻辑构形"。造型的比例最早是对人体的比例研究开始，后来人们在建筑设计中广泛地运用比例，古希腊雅典帕特农神庙的圆柱和屋顶结构充满了黄金比等理性美的比例关系。

比例种类很多，有等比、等差比、费波纳奇数比以及著名的黄金比率等。用数学比例原理对形态元素进行对照分析，找出元素形态合理与不合理的比例关系，为元素的形态优化提供可能。

(3) "皮骨"分析

"皮"指形态的表面肌理，这种肌理是物体材质的表面特征，也称质感。不同材质的形态元素凸显出不同的视觉感受，如粗糙感、光滑感等，对元素外表特征的分析，有助于元素的个性化并为形态拓展创造了更多的发展空间。

在平面形态造型中骨架（或骨骼）常指画面的构图，在形态造型中骨架更多的是指形态内部构造的外在特征。比如人的体形主要是由头部、躯干和四肢所组成，而颈、腰、关节又是以上这三个部分的连接体。还有，中国汉字书法中的"永字八法"就是认识和掌握汉字笔画和间架结构的基本方法。任何形态元素都具有自身的"皮质"与"骨架"。

(4) 态势分析

指形态元素所呈现出力的倾向和运动态势，这种势态的暗示是作用于人的知觉力，也称视觉张力。书法中的"气"和图面里的"留白"，都是要赋予字画生命的气息。

态势又分单个元素的形体态势和多种元素在同一环境相互作用产生的态势，也称为"力场"。形态元素的态势分析显然指前者。

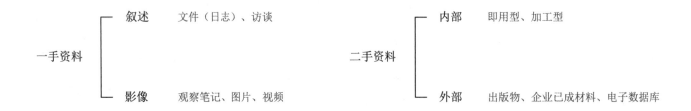

在探索分析过程中，收集大量的资料并整合其中的关系至关重要

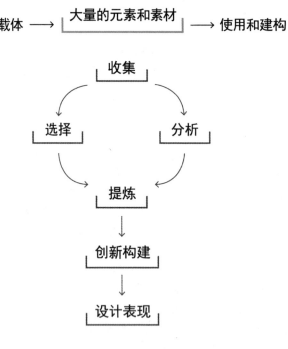

图 5-4 资料整理（作者自绘）

5.2.2 可运用的子载体

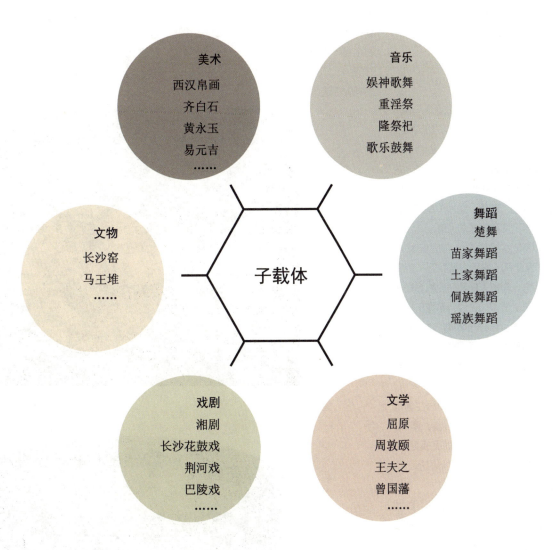

图 5-5 可运用的子载体（作者自绘）

以湖湘文化为例，地毯式的查询在本文化中可以找寻到其影响的各个方面，如美术、音乐、舞蹈、文学、戏剧、文物方面。可以单从一个方向入手，或者从多个角度入手。入手的角度越全面，内容会越丰富。

舞蹈

作为湖湘文化的重要组成部分，湖南舞蹈艺术，具有悠久的发展历史和风情独具的艺术风采。据不完全统计，湖南现有400多个舞种，舞蹈节目多达几千个。湖南舞蹈艺术的发展历史悠久。湖南民族民间舞蹈艺术之花，萌芽、生长于楚文化和湖南原土著居民文化的艺术土壤。

隋唐以来，《绿腰舞》、《白苎舞》、《柘枝舞》等著名的盛唐宫廷舞蹈，也流传到湖南。唐人李群玉曾在长沙看到过南国佳人的舞蹈。他作《长沙九日登东楼观舞》一诗，描述了当时的情景。这些外来歌舞与当地的楚舞和民间歌舞相融合，铸就了丰富多彩、风情独具的湖南民族民间歌舞艺术的独特风姿。

自古以来，在湖湘大地上便居住着苗族、土家族、侗族、瑶族、壮族、回族、瓦族等许多少数民族。独特的民族习性、生活方式和文化传统，构成了他们各个不同的舞蹈艺术。

苗家舞蹈有跳香舞、接龙舞、盾牌舞、先锋舞、茶盘舞、傩愿舞、渡关舞和鼓舞、芦笙舞等。土家舞蹈有摆手舞、毛古斯、跑马舞、梅嫦舞、八幅罗裙、跳丧等。侗族的舞蹈主要有芦笙舞、多耶、冬冬推等。瑶族舞蹈主要有伞舞、刀舞、盾牌舞、羊角短鼓、香火龙及多种祭祀舞。

音乐

娱神歌舞，是湖南民间早期的歌舞形式，在湖南延续的时间很长。透过风俗性的民歌，可以窥见楚人重淫祭、隆祭祀、迎神送神、歌乐鼓舞的某些古朴遗风。如在全省广为流布的《闹丧歌》、《干龙船》、《傩腔》、《猎山歌》，都留有古代一些祭祀、娱神的痕迹。

美术

马王堆出土的西汉帛画是中国画的源头之一，西汉彩绘漆画又可以说是世界上最早的油画。湖湘大地孕育了易元吉、张宜尊、齐白石、黄永玉等美术大师及善行文化传播者贺一二等艺术家（图5-6、图5-7）。

图5-6 西汉帛画（百度图片）

图5-7 西汉彩绘漆画（百度图片）

文学

湖南文学的产生和发展,大致经历了四个时期。

第一个时期,从 2000 多年前战国时的南楚到明代,为古代湘楚文学时期。这一时期的文学代表人物有屈原、阴铿、李群玉、胡曾、周敦颐、王以宁、乐雷发、冯子振、欧阳玄、李东阳等。

第二个时期,从清代到中日甲午战争,为湖湘经世文学时期,其文学代表人物有王夫之、魏源、曾国藩、何绍基、郭嵩焘、邓辅纶、王闿运等。

第三个时期,从中日甲午战争到辛亥革命前后,为资产阶级文学时期。其文学代表人物有谭嗣同、陈天华、宁调元、易顺鼎等。

第四个时期,从"五四运动"前后马克思主义在中国的传播到社会主义建设新时期,为新民主主义文学和社会主义文学时期,其文学代表人物有欧阳予倩、田汉、丁玲、沈从文、张天翼、周扬、康濯、莫应丰、古华、谭谈、孙健忠等。湖南籍的港台文学家在中国文学史上面也产生了深厚的影响,其中有著名台湾作家龙应台、琼瑶等(图 5-8~图 5-11)。

图 5-8 屈原(百度图片)

图 5-9 周敦颐(百度图片)

图 5-10 曾国藩(百度图片)

图 5-11 沈从文(百度图片)

戏剧

湘剧是湖南地方大戏剧种之一。民间一般称之为"大戏班子"、"长沙班子"、"湘潭班子"。"湘剧"这个剧种名称最早见诸 1920 年长沙印行的《湖南戏考》第一集西兴散人序。因是用"中州韵,长沙官话"演唱,故又称长沙湘剧。湖南戏剧包括:祁剧、辰河戏、衡阳湘剧、武陵戏、荆河戏、巴陵戏、湘昆、长沙花鼓戏、邵阳花鼓戏等(图 5-12、图 5-13)。

图 5-12 湘剧(百度图片)

图 5-13 花鼓戏(百度图片)

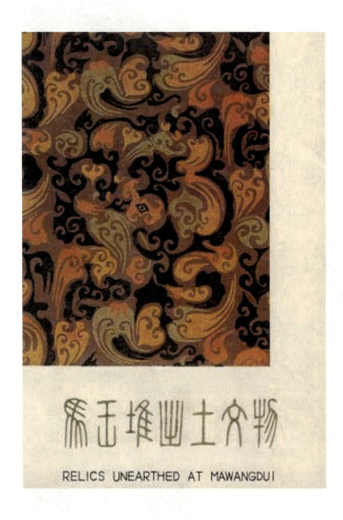

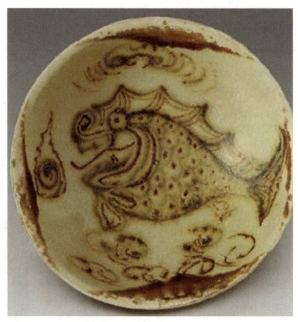

图 5-14 文物（百度图片）

文物

马王堆三座汉墓共出土珍贵文物 3000 多件，绝大多数保存完好。其中 500 多件漆器，制作精致，纹饰华丽，光泽如新。出土的帛画，为我国现存最早的描写当时现实生活的大型作品。还有彩俑、彩陶、乐器、兵器、印章、帛书等珍品（图 5-14）。

5.3 对叙事性载体的初步认知

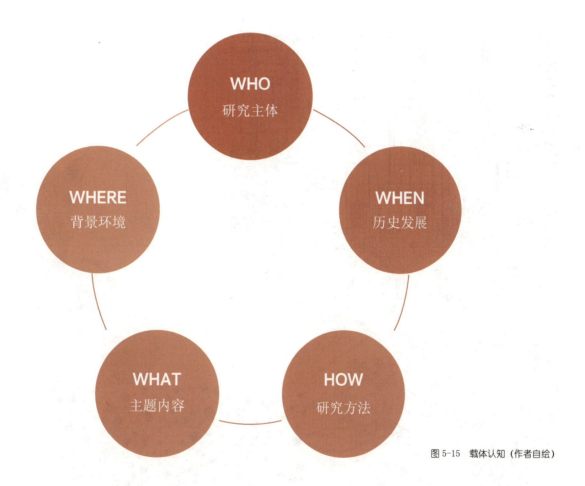

图 5-15 载体认知（作者自绘）

将叙事性载体纳入我们的物体认知阶段，设立特殊的社会意识形态、历史情境、形态语汇以及修辞手法，结合目标物体的写生，比对材料的各自特征并且进行分析，建立评价标准（图 5-15）。

5.3.1 仿生主题

图 5-16 初步认知 1
（学生拼贴作业）

5 分析性阶段

初步认知可以采用对目标直接进行临摹的方式,在通感讨论之前以此方式来感受其结构、图形语言、肌理特点(图 5-16~图 5-19)。

脊椎结构——有序的、阵列的、坚硬的肋骨结构——肋条包裹下的机械城市

图 5-17 初步认知 2(学生拼贴作业)

5.3.2 电影主题

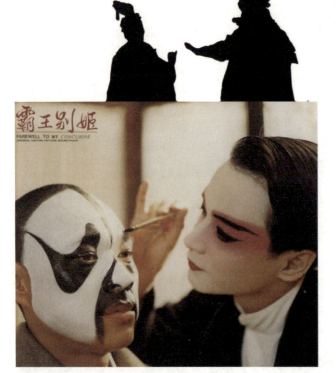

图 5-18 初步认知 3（学生拼贴作业）

5　分析性阶段

图 5-19　初步认知 4（学生拼贴作业）

服装和化妆

在最微妙的影片和戏剧中，服装和化妆不仅仅是为了美化某种幻觉而增加的装饰，而是人物和主题的一个重要方面。服装和化妆的风格可以展现阶级、自我形象，甚至心理状态。某些服装的剪裁、质地和肥瘦可以表明激动、挑剔、病弱、尊严，等等。因此，服装是一种手段，尤其是在电影中，一件衣服的特写镜头甚至可以提供与穿衣人无关的信息。对服装含义最敏感的导演之一是谢尔盖·爱森斯坦。在他的《亚历山大·涅夫斯基》中，入侵的德国人主要是通过他们的服装来使人感到恐怖的。例如，士兵们的头盔不露出眼睛；金属头盔的前部开了两道阴险的缝。军官们头盔上的作为识别标志的兽爪和犄角进一步突出了他们野蛮残酷。他们身上装饰华丽的盔甲暗示他们的没落和犹如机器般的没有人性。一个可恶的教士穿一身黑色的修道士服：这个凶恶的强盗把他那兀鹰似的面貌大部分隐藏在黑暗中。相反的，涅夫斯基和俄国农民却穿着宽松飘拂的长袍。甚至他们的盔甲也反映出一种温暖的人性。他们的头盔形状好像俄罗斯教堂的葱形圆顶，大部分脸露在外面。他们的锁子甲使观众想起这部影片前一部分中的渔网，在这一部分中，农民们在兴高采烈地织补他们的渔网。泽菲莱利在《罗密欧与朱丽叶》中用颜色来作为象征。朱丽叶的家族被描绘成野心勃勃的暴发户：他们的颜色是红色、黄色和橙色等"暖色"。而罗密欧的家族则比较古老，而且也更加得到承认，但是显然在没落中。他们身穿蓝色、深绿色和紫色的衣服。这两个家族的仆人们所穿的制服也是这两种颜色，这有助于观众在打斗的场面中区别那些格斗者。服装的颜色也可以用来表示变化和过渡。例如，朱丽叶第一次出场时穿一身显示热情的红色衣衫。当她嫁给罗密欧之后，她的衣服颜色就进入了冷蓝色的光谱。线条和颜色一样可以用来表示心理状态。例如，垂直的线条往往强调高贵和尊严（蒙塔古夫人）；水平的线条往往强调粗鄙和可笑（朱丽叶的保姆）。

在电影史上，最著名的服装也许要数流浪者查理·卓别林的那套行头了。这套行头是阶级地位和性格的象征，表现了使查理如此有感染力的虚荣和挫折的复杂混合。小胡子、圆顶礼帽和手杖都暗示这是一位过分讲究的花花公子。当查理在有敌意的世界面前信心十足地昂首阔步时，手杖被用来给人以妄自尊大的印象。但是尺码太大而宽松下垂的裤子、特大型的鞋子和紧绷绷的上衣却暗示查理的无足轻重和贫困。这套行头象征着卓别林对人类的看法：爱虚荣、荒唐，而且非常脆弱。

在大多数情况下，尤其是在历史片中，服装是为穿这些服装的演员设计的。服装设计师要始终意识到演员的体型，他或她是瘦还是胖，是高还是矮等，以便弥补其缺陷。如果一位演员以某一个特点出名，例如黛德丽的大腿、玛丽莲的乳房、施瓦辛格的胸部，服装设计师总是为演员设计突出这些引人之处的服装。甚至在历史片中，服装设计师也有大量的风格可以选择，而其选择往往取决于演员在故事情节所决定的范围内看上去最得体。

在好莱坞制片厂制度时代，有实力的明星往往坚持服装和化妆要突出他们的天赋，而不管是不是符合历史的真实。这是一种受到制片厂老板鼓励的做法，他们希

望他们的明星们看上去尽可能富有魅力，使人想到一种"当代的神采"。结果往往是不协调和不相称。甚至像约翰·福特这样有声望的导演也对这种虚荣的传统做出让步。在福特那部原本极好的西部片《亲爱的克莱门丁》（1946年）中（故事发生在一个荒凉的边境社区），20世纪福克斯电影公司最大的明星之一琳达·达内尔被允许化妆得像明星一样有魅力，梳着40年代的发式，尽管她所扮演的角色是一个下等的墨西哥"酒吧女"——当时对妓女的一种委婉称呼。她看上去好像刚刚经过高级美容后从一家美容院出来。

在现实主义的当代影片中，服装往往是买现成的，而不是个别设计的。在关于普通人的影片里尤其如此，因为普通人是在百货商店里买衣服穿。如果角色是下层人或穷人，服装设计师往往买穿过的衣服，例如，在描述码头工人和其他劳动阶级人物的《码头风云》中，服装都是破破烂烂的。服装设计师安娜·希尔·约翰斯通就在码头附近的旧衣店里买来这些衣服。

因此，可以说服装是电影中的另一种语言系统，像导演所使用的其他语言系统一样，可以是一种综合性、展示性的、有象征意义的信息传播方式。系统地分析一套服装包括对下述特点的考虑：

（1）时代。这套服装是不是属于这个时代？是不是精确的复制？如果不是，为什么？

（2）阶级地位。穿这套服装的人属于什么收入水平？

（3）性别。妇女的服装是突出女性的气质，还是中性的或男性的？

（4）年龄。服装是否适合角色的年龄，还是故意设计得过分年轻、邋遢或老式？

（5）衣料。衣料粗劣、结实、朴素还是极薄的和柔软？

（6）装饰物。服装是不是包括珠宝、帽子、手杖和其他装饰物？什么样的鞋子？

（7）颜色。颜色有什么象征性意义？是"暖色"还是"冷色"？柔和的还是明亮的？严肃的还是带图案的？

（8）身体的暴露。暴露或掩盖多少身体？身体暴露得越多，服装就越是色情。服装是否合身？

（9）作用。服装是闲暇时穿的还是工作时穿的？是显示美丽和光彩还是仅仅实用？

（10）形象。服装给人以什么样的全面印象——性感、压抑、令人厌烦、华丽而俗气、因循守旧、古怪、整洁、下贱、雅致？

电影中的化妆通常比舞台上的化妆淡。戏剧演员利用化妆主要是为了夸大其面貌，以便使坐在远处的观众能看得清。在银幕上，化妆往往比较朴素，尽管卓别林给流浪汉的角色用了舞台妆，因为他通常是用全景镜头拍摄的。在银幕上，甚至最细微的化妆变化都能被看出来。例如，《罗丝玛丽的婴儿》中米娅·法罗白里泛青的脸是用来暗示她的身体在逐渐被腐蚀，因为她怀着魔鬼的孩子。同时费里尼的《萨蒂里康·费里尼》中演员们魔鬼般的化妆使人想起当时罗马人的堕落和死气沉沉的生活。在《毕业生》中，在安妮·班克罗夫特被她的恋人抛弃的场面中，她的脸几乎是惨白的。

在《汤姆·琼斯》中给贝拉斯顿夫人这样的城市角色精心地化妆，以表明他们的欺诈和没落。（在18世纪的风俗喜剧中，化妆品是人们最喜欢用来暗示欺诈和虚伪的一种意象手段）。而乡村人物——尤其是索菲·韦斯顿——则化妆得比较自然，没有假发、香粉和假面片。

电影的化妆与演员的类型有着密切的联系。一般说来，明星喜欢使他们具有魅力的化妆。梦露、嘉宝和哈罗通常有一种娇柔的气质。玛琳·黛德丽也许比她那一代的任何明星都更懂得化妆——使她具有魅力的化妆。正直的演员和明星不大关心魅力，除非他们所扮演的角色确实有魅力。这些演员在尽力掩盖自己的个性时，往往用化妆来改变他们众所周知的容貌。白兰度和奥利弗特别喜欢戴上假鼻子、假发，使用改变面貌的化妆品。由于奥逊·威尔斯主要以扮演盛气凌人的角色而闻名，所以他求助于化妆来尽量扩大他所扮演的角色之间的区别。非职业演员也许最不用化妆，因为他们被选中正是由于他们令人感兴趣的真实体貌。

5.3.3 湖湘文化主题

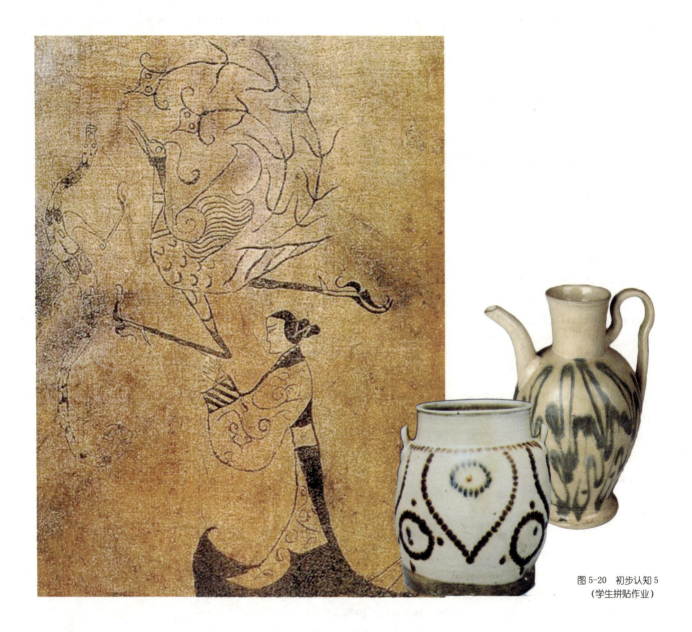

图 5-20 初步认知 5
（学生拼贴作业）

马王堆的帛书和长沙窑的釉下彩绘都包含着大量的曲线线条。其中彩绘运用了大笔蘸铜绿等色渲染和铜红铁线曲线勾勒的手法（图5-20~图5-24）。

描摹其图形，总概其图形语言，由此基础上再得出其文化主题之下的图形语言特征及纹样风格。

图 5-21　初步认知 6（学生拼贴作业）
图 5-22　初步认知 7（学生拼贴作业）
图 5-23　初步认知 8（学生拼贴作业）
图 5-24　初步认知 9（学生拼贴作业）

5.4 思维导图的形成

生成许多想法的一种方法是思维导图——用带有线条和泡状图形的可视图表来表达各种想法以及相关关系。将核心想法置于图标的中间位置，各种相关主题围绕这一核心展开。进一步分解和扩展各种想法，直到你的页面上看起来像是一幅画着蜘蛛网的印象派图画。思维导图能快速、毫不费力地生成各种想法、非常实用。思维的分层和归类都被视觉化和清晰地定义出来，无须我们列出一大堆描述性文字来解释说明，这样能很好地表示核心概念。符号和图标可以阐述各种想法，思维导图则可以让想法一目了然。

思维导图可以在纸上迅速记录大脑中冒出的各种想法，使这些想法彼此很好地自由联系起来。通过记录的方式，然后迅速回顾那些随机生成的想法，我们能找到它们彼此间的联系和可能被忽略的概念间的新关系。图示化想法也是创意模式中一种非常理想的方式，在这种模式中，可能你会跳出一些逻辑、死板的方法的禁锢。

头脑风暴时，你可以采用思维导图来迅速记录脑中出现的想法或者之前搜集过的资料。你也可以运用大量的分支图表示一些要考虑或运用的要点，并附上详细的说明。一张思维导图可以让你清晰地看到所有概念的详细内容和它们之间的联系（图 5-25）。

图 5-25 思维导图（作者自绘）

脑力激荡组织图

脑力激荡组织图除了列出新的点子和构想，还能以视觉化的方式深入问题空间，建构分析，发掘新的知识。

脑力激荡传统上用来激发集体创意，针对某一个问题，产生各种点子和构想。"量比质重要"、"不要急着批判"、"搭别人点子的便车"和"拥抱稀奇古怪"，这些都是普遍受到接纳的脑力激荡规则，这些规则的目的是创造一个免于受到批判的安全环境，让参与者可以充分表达天马行空的创意，尽情探索新的构想。

近来，脑力激荡也被运用在训练个人思考的灵活度。组织图或知识的视觉呈现都是一种架构，当团队尝试以某个问题空间中已被认可元件之间的新关系进行假设和实验，或检验某一领域的另类做法时，这些架构都能有所帮助。

在大部分的脑力激荡中，设计团队都可以利用下列三种视觉化架构来精准沟通。

脑力激荡网状图：可用在发展核心构想或问题时，找出特征、有利的事实和相关的点子。脑力激荡网状图可以先产生中心点，再向外延伸出去，或是先产生所有构成部分，再经过萃取，决定共通的中心主题。

树状图：可用来传达层级架构、分类系统，或主要和次要构想之间的关系。树状图的制作可以由上往下，也可以由下往上。选择不同的方法，在脑力激荡时，便需要采取归纳或演绎两种不同的思考方式。

流程图：可用来记录一连串的事件，呈现系统中不同行为者的动作或程序，传达流程，或显示相互关系的元素彼此间的因果。流程图通常会有一个开始和结束，而且时间上有先后顺序，也可以用来表现一个封闭回圈系统的循环。

人类的心智会将资讯组织成一系列的网络并加以储存，因此，设计团队可利用脑力激荡网状图、树状图和流程图这三种有意义的架构，以视觉化的方式展现脑力激荡所产生的资讯，挑战并瓦解旧有的思考模式，这些架构可以激发新的知识和定义，同时可用视觉化的方式详细记录脑力激荡的产物（图5-26）。

概念图

概念图是一种视觉化架构，可以协助设计师吸收新概念，融合既有的知识，创造出新的意义。

概念图连接某一领域中大量的点子、物件和事件，建构出意义。设计师利用概念图的架构，将一个复杂的系统用视觉化的方式呈现出来，借由建立或打破其中的连接，深入探讨现有的连接，挑战系统中被视为理所当然的现状，扩展已知的范畴。

概念图由多个个别概念（大家都已熟悉的点子、物件或事件，通常是名词或一组名词）组成，彼此之间以连接字（通常是动词）连接。当两个或更多概念连接起来后，便形成一个构成意义的主题。主题呈现出来后，有些关系可能反映已知的知识，有些则代表新的知识。概念图的强项在于从已知的资讯中，发展出新的连接，形成新的洞见，设计师便可进一步研究新旧概念之间的关系，发掘这个领域的新意义。

建立概念图之前必须对该领域有充分的了解，如果了解不足，便很难利用连接字建立起有意义的相互连接。此外，必须能够正确陈述核心问题，才能建立概念图的脉格和架构。"大家如何分享相片"和"大家想要如何分享相片"便会产生两个不同的概念图，前者会是条例式的选项，后者则是探索可能的选项，并可从中看出许多机会。

决定核心问题后，应该产生15~25个概念，并根据与核心问题的关系，从广义到狭义排序。好的概念图应该是根据这样的层层排序组合而成，即便一开始的结构很松散也无妨。将所有概念排序后，下一步是开始建构草图，可以在纸上作业，或利用电脑更方便搬动概念，这些概念最好能够透过尝试和错误不断地移动，直到找出最好的层级结构为止。

接着，交叉连接图中不同的次领域，界定它们之间的关系，并加上连接字清楚陈述个别的概念。这应该是最困难的步骤。最后，便进入修改、重排、重写的程序，直到概念图可以适当回应核心问题为止。符合上述条件的概念图，应该能够协助设计团队获得新知，并在资讯空间中发现新的诠释。

5 分析性阶段

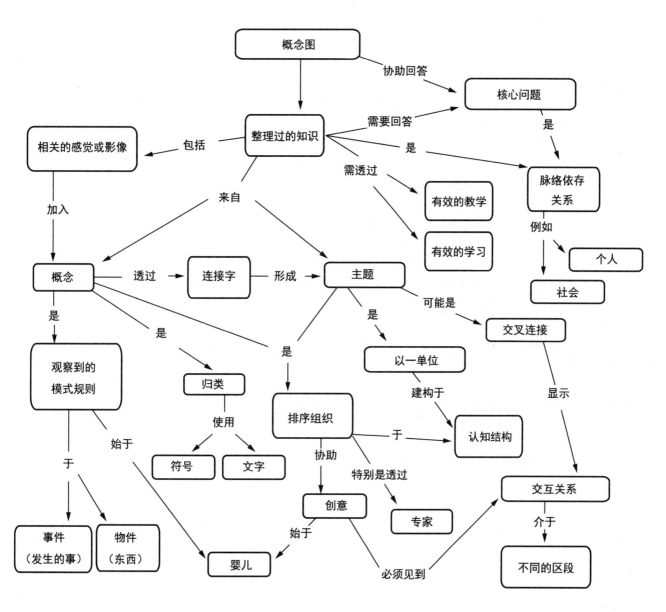

图 5-26 脑力激荡组织图（作者自绘）

5.5 目标载体的属性研究

器物分析

系统化地检视物件在材质、美学和互动的特质，借以了解物件的物质、社会及文化脉络。

器物分析着重在物件本身，探询物件对于人、文化、时代和地方的含意为何？研究人员试图了解物件的本质，以及经由其材质、美学和互动上的特质所传达的内容（图5-27）。

材质分析检视研究环境中器物的量化清单，找出诸如材买组成、耐用度、磨损模式及可抛性的特点。

美学分析包括主观的视觉评价，同时也考虑其他层面，像是历史文献是否记载了器物曾出现在特定的时代、时间或地点，分析也会纳入与物件使用体验有关的互动美学，以及是否能从情感上假设或解读物件主要的意义。

分析中的互动层面是要找出器物在实际使用及行为上的明确特征，例如功能性或辅助性，机械性或技术性，简单或复杂，专注或多工，正面或负面。互动层面也应考虑社交、分享或分工的意图，以及物件是否被误用、改造或调整，从这里就经常可以找到设计可以发挥的机会。

分析最后还应该指出物件的所在地，包括它们存放、展示或携带的地点是在公共场所或私人空间，是否隶属某个体系的一部分，是否为个人拥有、共享、公有或公司财产。

并不是每个分析都需要指出这些环环相扣特质的所有层面，但无论是哪一种访查，都应该设定出一组焦点。预先准备一张做笔记用的工作表，可以引导研究人员做好记录，以利后续的归纳及分析。并且要利用相片、影片或素描进行物件的视觉记录。

器物分析可在参与者的家中或工作场所进行，也可作为物件与竞争产品进行检视和比较的工具，或深入研究某个层面，例如材质或制造流程、色彩、品牌或在线上的状况，可以提供大量资讯协助了解实体物件。

图 5-27 目标载体的属性研究
（作者自绘）

5.5.1 提取图形语言的阶段

简化

什么是简化？首先，我们可以根据某些现象对观看者施加的影响和作用，对它做出解释。其次，我们还可以把简化的含义限制在主体对现象的主观反应的范围内。按照另一种思考方式，我们还可以通过某种现象在一个观察者心理中造成的经验，以及与这一经验有关的大脑生理活动的紧张程度，对简化做出解释。这样一些解释，其实都是不够完善的。引起这种不完善的原因很多，首先，一个观察者对眼前客观现象的反应，很有可能并不是十分充分的。由于观察者本人每一时刻的精神状态都不相同，同一种现象，他有时或许把它看得过于复杂和模糊，因而不能把握这个现象的简化性；而在另外一个场合，他或许又把它看得太简单，因为他对其中的复杂性盲目无知。

为了弄清简化的本质，就要求我们不仅要联系简化对个别人的影响，而且还要联系造成一个图形之简化性的准确结构状态。换言之，要正确地解释简化，不仅要顾及主体的经验图式，还必须顾及唤起这一经验图式的刺激物。事实上，只有把简化看作是物理式样本身的客观性质，而不顾及个别人的主观经验时，才能真正理解简化的本质。

在实际运用中，"简化"有两种意思。第一种，就是我们通常所说的"简单"。我们常常说一支民歌比一支交响乐简单、一幅儿童画比一幅提奥波罗的画简单。这里所说的简单，主要是从量的角度去考虑的。也就是说，此处的简单是指某一个式样中只包含着很少几个成分，而且成分与成分之间的关系很简单。因此，这里所说的"简化"，其反义词便是"复杂"。但是在艺术领域里，"简化"往往具有某种对立于"简单"的另一种意思，被看作是艺术品的一个极重要的特征。典型的儿童画和真正的原始艺术一样，大都因为运用了极为简单的技巧，而使它们的结构整体看上去很简单。然而，那些风格上比较成熟的艺术便不是这样了，即使它们表面上看去很"简单"，其实却是很复杂的。如果我们仔细地观看一尊优秀的埃及雕塑，或一座包含各种形状的希腊庙宇，抑或是一件完好的非洲雕刻品，我们就会发现，它们绝不是那么简单。同样的情况也适合史前洞穴壁画中的野牛图、拜占庭天使画和亨利·卢梭的油画。当我们不愿意承认一般的儿童画、埃及金字塔或某些实用建筑为艺术品时，我们所持的理由恰恰就是，对于一件艺术品来说，最低限度的复杂性和丰富性应该是不可缺少的。建筑学家皮特·波雷克最近指出，"再过一年或一年多的时间，整个美国可能就会只剩下一种类型的工业产品了，就是那种光滑圆润的锭丸。最小的锭丸是维生素丸，较大一些的锭丸是电视接收机或打字机，最大的锭丸是汽车、飞机或火车。"

很明显，波雷克的这番话，不是在赞扬我们的时代正在向文化艺术的高峰攀登。

当某件艺术品被誉为具有简化性时，人们总是指这件作品把丰富的意义和多样化的形式组织在一个统一结构中，在这个结构中，所有细节不仅各得其所，而且各有分工。当库尔特·贝德特称鲁本斯是一个最简单的艺术家时，他的话听起来似乎十分荒谬。然而，在我们听到他对此做出的解释后，就必须能够理解那个由各种积极的力所组成的世界的秩序。贝德特把艺术简化解释为"在洞察本质的基础上所掌握的最聪明的组织手段。这个本质，就是其余一切事物都从属于它的那个本质。"在简化了上面的定义之后，他继续以提香用粗短的毛刷所做的画为例，来说明这一定义："在这种画中，外部表面和边界线全都被抛弃了，从而使简化性达到了更高的程度，整幅画只用一道工序就完成了。在这以前的那些画中，线条总要受到所要再现的物体的限制，或是被用来描绘物体的边界线或影子，或是被用来描绘强光部分。而现在，线条开始被用来描绘亮度、空间和空气。这样一来，它就满足了更高程度的简化性要求，即永久性的固定形式与永不停止的生命过程达到同一的要求。"同样，当伦勃朗的艺术造诣达到一定深度时，为了使自己的作品简化，就开始拒绝使用蓝色。因为蓝色与他用红褐色、红色、赭色和茶青色组成的混合色不相配（图5-28）。

图 5-28 提取图形语言（作者自绘）

仿生主题

在进行仿生主题之前,对机械零件写生与重新创作是每个学生都要学习的内容。但是单一的机械写生逐渐已经满足不了对再创作的探索,从而引导学生加入了仿生元素。继续发掘学生的创作可能性(图5-29、图5-30)。

图5-29 机械零件写生组合1(学生手绘)

图 5-30 机械零件写生组合 2（学生手绘）

设计色彩课程阶段性建构

此案例是从长颈鹿出发,找寻它的图案特点,并且延伸到了草间弥生作品的图形特点,同时把对机械的结构谈论加入其中,产生了丰富的具有联想性的图形(图5-31~图5-34)。

图5-31 机械零件写生组合3(学生手绘)

5 分析性阶段

图 5-32 机械零件写生组合 4（学生手绘）

图 5-33 机械零件写生组合 5（学生作业）

5　分析性阶段

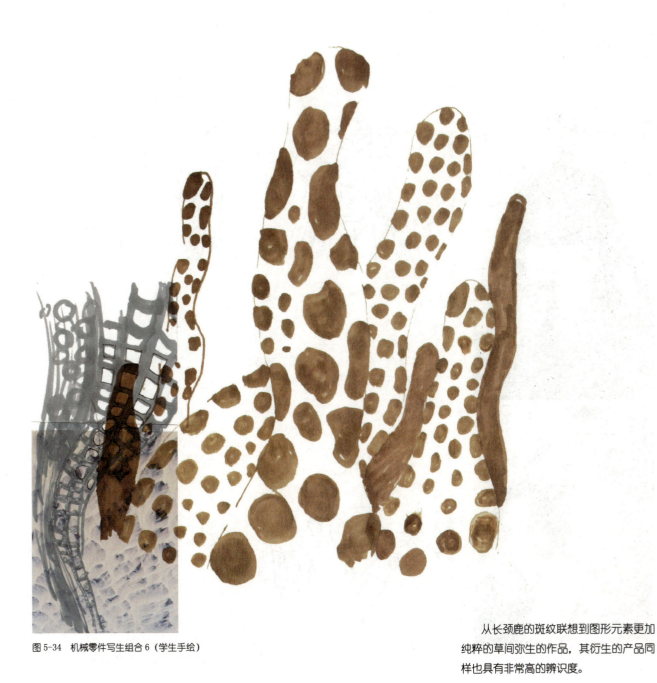

图 5-34　机械零件写生组合 6（学生手绘）

从长颈鹿的斑纹联想到图形元素更加纯粹的草间弥生的作品，其衍生的产品同样也具有非常高的辨识度。

电影主题

此案例从电影《霸王别姬》出发，找寻电影中服饰的图案特点（图5-35~图5-38）。

图5-35　霸王别姬剧照1（百度图片）
图5-36　霸王别姬剧照2（百度图片）
图5-37　对"霸王别姬"中的服饰进行分析1（学生手绘）

图 5-38 对"霸王别姬"中的服饰进行分析 2（学生手绘）

湖湘文化主题

长沙窑花鸟画造型雅拙且生动，逼真又略显夸张。其造型或来源于现实生活，或取于自然，可以看出是对客观形象进行了细致的观察与深刻体会的，所画物体不是简单地描摹，而是在描摹的基础上大胆取舍、提炼、夸张、变形。卓尔不凡的釉下彩绘艺术完全是写意的、游戏的笔墨，这种简约粗犷的形象具有强烈的象征意味（图5-39）。

长沙窑釉下彩绘装饰纹样的运用具有独创性，山水、人物、花鸟大都是湘江两岸极平常的景物，窑工随手拈来，画上器具立即变得生动而有趣，既是湘江两岸自然风情的写照，也是窑工那种生存智慧与意趣的遗存，表现了一种率真、质朴的美感（图5-40）。

图5-39 长沙窑釉彩绘装饰纹样提取1（学生手绘）

5 分析性阶段

图 5-40 长沙窑釉彩绘装饰纹样提取 2（学生手绘）

宫廷特设的专职驱疫赶鬼的军官方相氏，是宫廷傩礼的主角。他头上顶着熊皮，再从肩部披下。熊皮的头部装着四只金黄的眼睛，穿着褐色的上衣和红色的裙子，左右手分别挥舞着盾和戈。率120名"罪隶"，狂呼狂叫地在宫中一个房间一个房间地搜索鬼疫，把它们驱赶出宫。《周礼·夏官》是这样写的："方相氏，掌：蒙熊皮，黄金四目，玄衣朱裳，执戈扬盾，率百隶索室驱疫。"这就是西周宫廷傩礼的基本样式。

"黄金四目"到底是什么意思，学界还有很多争论。清代孙治让认为：方相氏的面具，不是装在熊皮的头部，而是将黄金铸成的四只眼睛用索串连起来，然后两端挂在耳朵上，四只金眼布置在鼻子的两侧。这种说法具有一定合理的成分，现今江西乐安的"鸡嘴"和"猪嘴"面具，就类似此法（图5-41）。

傩：稻田、鸟、人、民族
傩文化：伸雀文化、祭祀神曲雀

鸾鸟、采鸾、鸾丹雀、鸾凤、丹凤、凤凰

祭祀：凤凰（待考证）

感觉：简单、粗犷
颜色：金黄、褐色、红色

5　分析性阶段

图 5-41　目标元素提取与基本组合（学生手绘）

图 5-42　T形帛画（百度图片）

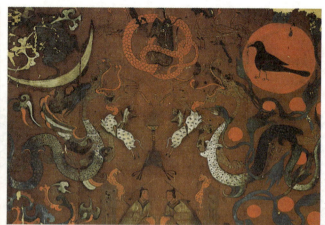

图 5-43　T形帛画截取（百度图片）

帛画

　　T形帛画分为三个部分，从上至下分为天堂、人间和地狱。天界部分画在帛画上端最宽阔的地方。右上角画有一轮红日，日中有金乌，日下的扶桑树间，还有8个太阳。左上角一弯新月，月上有蟾蜍和玉兔，月下画着奔月的嫦娥。日、月之间，端坐着一个人首蛇身披发的天帝，一条红色的长尾自环于周围，天上有一道天门，有守卫的门吏。另有神龙、神鸟和异兽相衬，显出天界的威严和神圣。

　　画面的下窄部分，上为人间，下为地下。人间以玉璧为界划分成上下两层，上层是墓主人升天，下层是对墓主人祭祀。图 5-42 是墓主人升天图像。墓主人拄杖，面向西方，前有小吏迎接，后有侍从护送，很是气派（图 5-43）。

5 分析性阶段

图 5-44 T 形帛画纹样提取（学生手绘）

主题思想

整个主题思想是"引魂升天"。有人认为，"遣策"简文中的"非衣一长丈二尺"，即指这种帛画。东、西两墓帛画的主要差别在于墓主形象，西壁保存较好，绘车马仪仗图像，画面尚存一百多人像、几百匹马和数十辆车；东壁的帛画残破严重，所绘似为墓主生活场面。

提取墓壁上的纹样，用手绘、拼贴等方式重新整合出来（图 5-44）。

5.5.2 提取色彩

通过上文了解到的对叙事性载体中元素的提取，对图形、纹样有了基本认识的基础上，接下来需要从色彩的角度来对叙事性载体进行分析。提取相对应的对自己有用色彩（图 5-45 ~ 图 5-47）。

图 5-45 长颈鹿（学生作业）　　　　图 5-46 火焰（学生作业）

提取颜色

5　分析性阶段

图 5-47　机械构件（学生作业）

提取颜色

长沙马王堆刺绣色彩提取

乘云绣

图 5-48　对鸟菱纹绮地乘云绣（百度图片）

乘云绣（湖南长沙马王堆出土）是以朱红、绛红、金黄、土黄、紫、藏青等多彩绣线，绣出漫天飞卷的如意头流云，以及在云中仅露头部侧面的凤鸟，并用菱形作凤鸟的眼眶，以突出其眼球的神光。乘云绣象征"凤鸟乘云"。预兆天下太平，生活幸福美满（图5-48）。

提取颜色

长寿绣

图 5-49 长寿绣

长寿绣（湖南长沙马王堆出土）是公元前 2 世纪后半叶（西汉）绣品。绣地为绢，在绢地上用四种不同颜色的丝线绣制而成，针法为锁绣法、线条流畅、针脚整齐，是当时一种流行的高级绣品（图 5-49、图 5-50）。

提取颜色

图 5-50 长寿绣局部（百度图片）

T形帛画

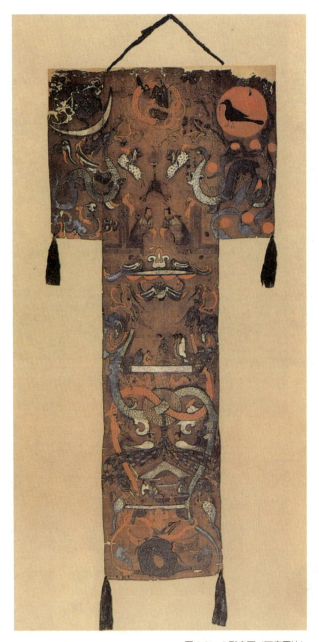

图 5-51　T形帛画（百度图片）

马王堆帛画的出土填补了汉代早期织物绘画实例的空白，也表明吸收先秦、主要是楚国的艺术内涵、风格和形象模式是此期绘画的特点。T形帛画中不少神话图像与《楚辞》的记述相符，与楚国美术的造型有源流关系。同时，一种新的注意观察现实的创作方法也在发展—3号墓西壁帛画对社会活动场面做了纪实性描绘（图5-51）。

观念和想象中的景物融入理性的构成，在T形帛画上尤其明显。复杂的个体形象经整体安排，既灵活舒散，又循序合理。画面上段两条翼龙的向内动态，紧凑地牵领着这一华彩部分；中段两条穿璧长龙呈H状，龙首部分为墓主及其随从在这个画面中心间隔出疏朗的空间，使墓主形象在以密为主的画面上突出醒目，龙尾部分将下段众多形象合拢，并促成境界的自然过渡。以4条龙为构图取势，全画上下呈"开合"节奏，左右呈均衡变化，形象相互以动静对照，达到二维平面绘画风格的高度水平。3号墓棺室西壁帛画通过分区布局，使基本处于静态的人物、车骑因队列的方向性变化隐含有动的趋势，右下方的乘骑为朝内的造型，是新的表现手法。

提取颜色

湖湘刺绣色彩提取

实用类的湘绣关乎日常生活的穿、用，题材多以坊间刺绣纹样为主，有用于婚嫁的凤穿牡丹、喜鹊登梅、麒麟送子、百子、百花、百蝶图等，都是有吉祥美好寓意的纹样题材。欣赏类的湘绣题材有花、鸟、鱼、虫、人物肖像等，多是以名人字画临摹绣制为主，可以说是以中国画为主要的绣制蓝本（图5-52）。

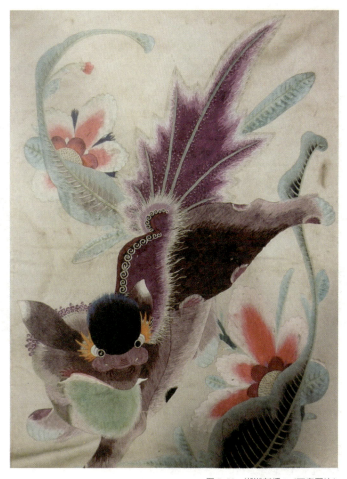

图 5-52　湖湘刺绣 1（百度图片）

提取颜色

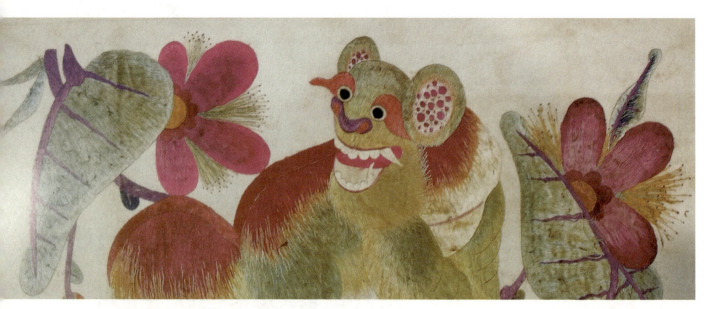

图 5-53 湖湘刺绣 2（百度图片）

民间刺绣图案的造型主要内容是由动物、植物、人物故事、建筑、器物、文字、几何形等组成的，通过比例、借喻、象征、谐音、寓意等手法巧妙地传递着人民祈福求祥的信息，构成了民间刺绣造型艺术的象征符号系统（图 5-53）。

提取颜色

5 分析性阶段

其中，湖南土家族民间刺绣以凤、白虎、蛇、狗等动物图案为图腾象征，在远古时代大部分图像象征是代表不同部落的图腾标志，发展至后来折射出各族人民的民族观。以镇邪瑞兽寓意太平有象、风调雨顺等表达人们对理想生活和环境的追求（图5-54）。

通过表层的物化符号反映深层的文化内涵，体现了民间妇女在绘画构思中的率直自然，表现了她们的淳朴观念和实现事实的心理愿望。民间刺绣图案纹样的这种象征系统扮演着人们的祈福观念和实现事实的综合体。

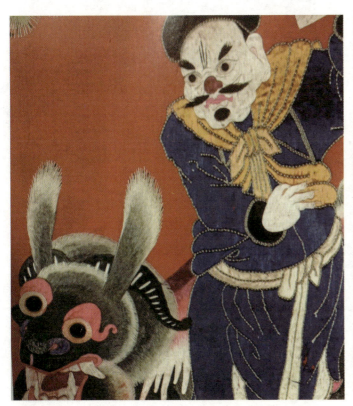
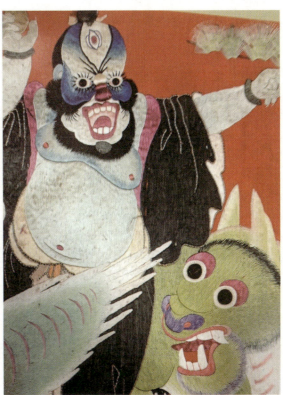

图5-54 湖湘刺绣3（百度图片）

提取颜色

巫傩文化色彩

巫傩文化有一个由感性走向理性、稚拙走向娴熟的发展过程。在早期的巫傩面具中，对于色彩的运用不甚讲究。皮肤白嫩便涂之以白；皮肤发黄便涂之以黄；皮肤黝黑，便涂之以黑。虽然有较强的色彩观念，但是色彩观念尚未上升到理性的高度，因为它只是以自然本色为基础，没有表现出色彩的寓意化、装饰化和工艺化。

艺术上较为成熟的巫傩面具，在色彩的寓意上以自然本色为基础，并从同类颜色中受到启发，引起联想，因而使与其类似事物的性质也被抽象于某一色彩中。

这样色彩本身便具有了较为复杂的含——包括宗教、道德、性格的含义，使色彩技巧日渐成熟，形成一定的艺术程式。

巫傩面具中，色彩重点在脸部：红色代表血气方刚的颜色，表现一个人的忠勇性格；黄色表现人物沉着、老练的性格；蓝色多用靛蓝，是庙堂中的"阴色"、"鬼色"，表现人物阴险可怖、桀骜不驯的性格；白色是纯净的颜色，表现洁白、文静、善良，也表现反面人物的奸诈；黑色是风吹日晒的肤色或神秘的夜色，表现人物朴直、率真、刚正的性格。

巫傩面具的色彩运用为传统戏曲所吸收，如今戏剧舞台上的各种脸谱在色彩上的运用与傩面具有异曲同工之妙（图5-55、图5-56）。

提取颜色

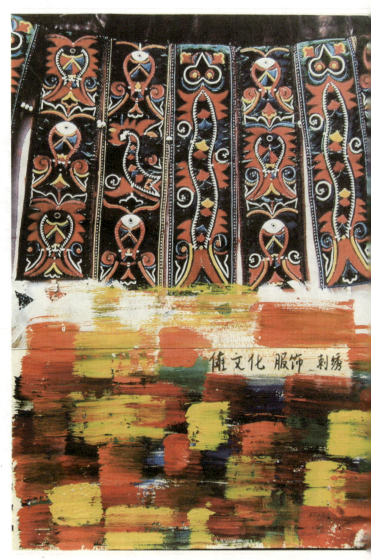

图 5-55　巫傩文化色彩（学生作业）

5　分析性阶段

图 5-56　黑与红的主色调体现仪式感（学生作业）

5.5.3 提取材质和肌理

长沙窑的肌理提取

图 5-57 肌理提取 1（学生手绘）

祭祀舞蹈

图 5-58　肌理提取 2（学生手绘）

苗绣的肌理提取

图 5-59　肌理提取 3（学生手绘）

5 分析性阶段

图 5-60 肌理提取 4（学生手绘）

设计色彩课程阶段性建构

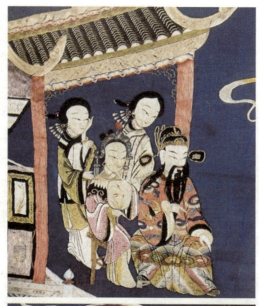
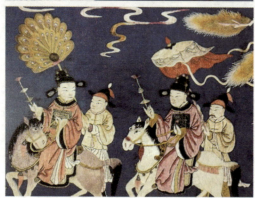

图 5-61 肌理提取 5（学生手绘）

5 分析性阶段

图 5-62 肌理提取 6（学生手绘）

图 5-63	图 5-65	图 5-66	
图 5-64		图 5-67	图 5-68

图 5-63　肌理提取 7（学生手绘）
图 5-64　肌理提取 8（学生手绘）
图 5-65　肌理提取 9（学生手绘）
图 5-66　肌理提取 10（学生手绘）
图 5-67　肌理提取 11（学生手绘）
图 5-68　肌理提取 12（学生手绘）

5 分析性阶段

6 创造性阶段

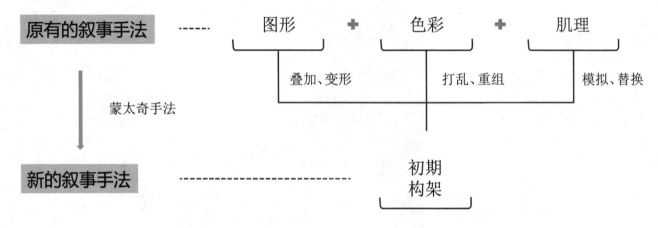

图6-1 创造性阶段构架（作者自绘）

如果艺术创作的目的仅仅在于运用直接的或类比的方式把自然再现出来，或是仅仅在于愉悦人的感官，它在任何一个现存的社会中所占据的那种显赫地位，就会使人感到茫然不可理解。笔者认为，艺术的极高声誉，就在于它能够帮助人类去认识外部世界和自身，它在人类的眼前呈现出来的，是它能够被理解为真实的东西。在我们生活的这个世界上，每一件事物都是独特的个体，我们从来就找不到两件完全相同的东西，然而任何事物也都是可以被认识的，因为它的组成成分并不是它独有的，而是许多事物所共有的。在科学中，如果将所有存在的现象都归纳在一个共同规律之中时，就会获得最完美的知识。艺术中发生的事情其实也是如此，最成熟的艺术品能够成功地使其中的一切成分服从于一个主要的结构规律。在完成创造性阶段这一步骤时，它并不是将现存事物的多样性歪曲为千篇一律性，而是通过将各种不同的事物相互比较，使它们的差别性更加清晰地显示出来。布洛克曾经说过："把一个柠檬放在一个橘子旁边，它们便不再是一个柠檬和一个橘子，而变成了水果。数学家们信奉这个规律，我们也信奉它。"

但布洛克在这里却忘记了，通过将一件事物与另一件事物发生联系，所产生出来的效果其实是双重的。它不仅显示了诸事物间的相似性，而且在显示这种相似性的同时还鲜明地突出了它们的个性。艺术家通过使所有不同的对象都服从于一个共同的"风格"，而把一个整体创造出来。在这样一个整体中，每一个对象的位置和作用也都被清晰地显示出来。歌德曾经说过："美就是自然之秘密规律的显现，假如没有人把这种秘密规律揭示出来，它就永远是不可知的"（图6-1、图6-2）。

6.1　形而下的推演和拓展

子载体要素

子载体的属性研究阶段：图形、语言、色彩、肌理对材质的分析，进行简单地梳理和理性的归类，形成一个初步的认知框架。

目标载体

目标载体的认知阶段：观察社会意识形态以及基本特征，建立系统分组的评估方法。

叙事载体

叙事载体的介入阶段：叙事载体介入并丰富原有框架，使原有框架在多个维度都能有所发展。

图6-2　形而下的推演过程（作者自绘）

设计色彩课程阶段性建构

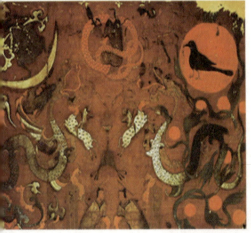

图 6-3 帛画推演 1（学生拼贴作业）

马王堆汉墓 帛画
强烈的高饱和色对比
夸张的曲线形体与植物纹样结合

巫傩文化 面具语言
夸张的表情和被放大的情绪
饱满的面部肌肉

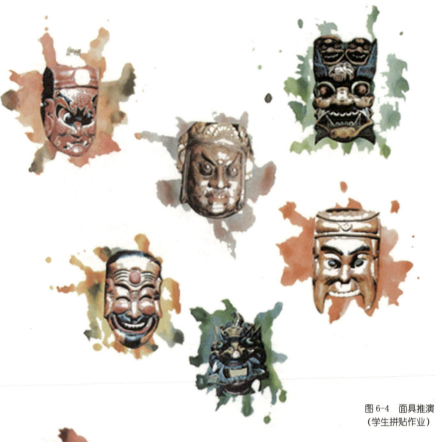

图 6-4 面具推演
（学生拼贴作业）

"茶峒地方凭水依山筑城，近山一面，城墙俨然如一条长蛇，缘山爬去。"
——《边城》

湘西苗族历史悠久，无论是居住、服饰、饮食和文化、节庆、艺术等方面，都具有独特的民族文化特色。傩，是一种原始宗教的巫文化现象，一种古老而神秘的祭祀驱鬼仪式，参加者穿着色彩鲜艳的服装，带着看似恐怖的面具，边舞边跳。

马王堆汉墓，有人把它誉为中华民族的地下文化宝库，西方人称之为东方的"庞贝城"。马王堆帛画的出土填补了汉代早期织物绘画实例的空白，表明吸收先秦、主要是楚国的艺术内涵、风格和形象模式是此期绘画的特点（图 6-3~图 6-7）。

6　创造性阶段

图 6-5　帛画推演 2（学生拼贴作业）

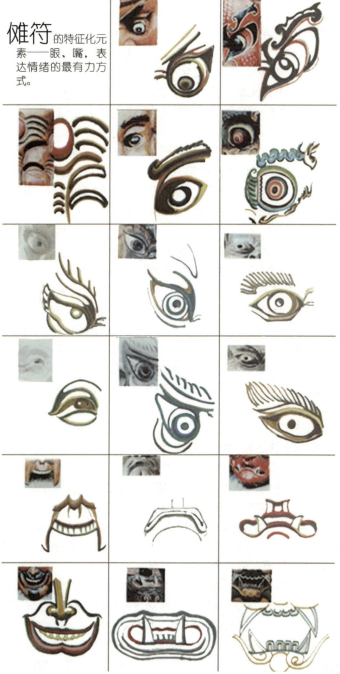

傩符的特征化元素——眼、嘴，表达情绪的最有力方式。

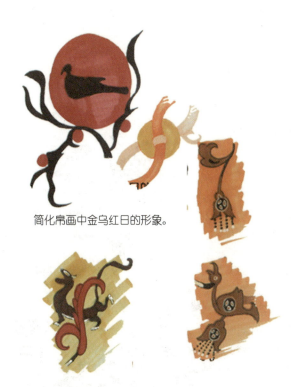

简化帛画中金乌红日的形象。

帛画中的植物采用极抽象的曲线表达方式以及帛画中动物夸张的曲线形象。

图 6-7　帛画推演 3（学生拼贴作业）

图 6-6　傩符推演（学生拼贴作业）

凝练

"凝练"的意思应该理解为好的东西是经过不断捶打、凝练出来的。只要细致观察，我们就能发现这样一个司空见惯的现象：人类的造物活动，不管是食物还是用具，都有一个从采集原料，到对原料的加工，再到生产出完整的产品这样一种过程。精神产品也是如此，所谓来源于生活，又高于生活，就是指艺术创作从大自然中、从社会生活中汲取养分，收集好的素材，经过艺术性加工产生出优秀的精神产品供人类享用。

形态元素的凝练是指在造型艺术活动中，以现实生活中某个物象为素材，在对形态元素剖析基础上进行多次符号化的凝练和拓展，以塑造理想化形态为目标的形式创造。

(1) 精简

精简是使元素更为简练纯粹和精致。"精简"不是简单化，而是经过对元素形态的条理化、简洁化，使形态更加简约、形象更加鲜明。

在中国传统造型艺术中有两种典型的简化手法值得我们借鉴。①条理修饰是人类崇尚自然美、理性美的一种美好愿望：条理使形态更加富有秩序的美感；修饰则是将形态相近和相似的线形规整化，减少繁乱无规则的变化，寻找协调的因素，使形态更加规整统一。②提炼省略是一种概括手法，是指在原始素材中提炼出既有特点又简洁的形象，省略那些非本质、非特征的东西，使复杂变单纯。传统造型手法中对人体的塑造就有"放头缩手去颈根"的提炼口诀，既保留人体的重要部位和特征，又缩减了次要的东西，使形象更加突出。总之，简化与提炼不是简单地理解为使原来的东西少一点，而是说"去繁就简是形式，去粗取精是实质"。这里的"精"指的是形态本质性的、典型性的东西。

(2) 强化

强化是在简化提炼基础上，对形态的典型特征进行强化造型，使其更具个性化和简洁化，强化的主要手法就是夸张变形。

夸张在具体的造型上就是使大的更大，小的更小，直的更直，曲的更曲，但夸张也不是简单地放大，而是要在强调形态的特征上进行，必须充分审视形态元素的形状、比例、结构、材质和态势等固有的特点和关系，进行适度和恰到好处的变化。

(3) 意味

我们说，大自然到处有美的元素，到处充满形式美规律，这并不是说来自于物质世界所有的形态元素都是美的，自然界也有许多混乱不和谐的形态，这就需要我们用来源于自然又高于自然的审美意识和态度对其进行美的塑造。无论从人的生理还是心理上，是从主观还是客观上来看，美的形式和意味是永恒性的。以舞蹈为例，从原始祭祀舞蹈到古典芭蕾，再到现代流行的街舞，尽管舞蹈的形式发生巨大的变化，但体现肢体艺术中的"节奏美"却是永恒不变的。对美的追求是人的天性，虽然人的审美意识随着时代的发展而不断变化，但对自然美的感悟和至美的情趣是不会改变的。所谓"意味"，包涵形的趣味和美的情调。比如说，椭圆相对正圆要有味得多，而45°斜置的椭圆又更具意味。我们对形态元素的精简和强化的过程，就是一种体现情趣化、理想，使愿望不断凝练形态的过程，形态元素在凝练过程中的至美意味，既表现在对元素整体美的感受，也体现在元素的细部。

重复

重复的文字或图片所能产生的情绪张力和视觉可能性（用来创造质感、动态节奏，并标示出时间与空间对等性的工具），不容小觑。

我们可以从下面这些日常生活经验的案例中看到重视的魔术性，几乎是催眠般的效果：士兵们穿相同的衣服，踏着相同的步伐，带着一致的态度，带来了壮观的场景；精心安排的花床色彩、结构和质地

图6-8 重复（学生手绘）

都让人着迷；足球赛、剧场和集体游行时的集体群众让人印象深刻；芭蕾舞者和合唱团女孩的特定服饰和移动方式所创造的几何图形也往往让人心满意足；商店的产品井然有序地在架上排好，给我们的心理带来了整齐的秩序感；布料或壁纸上的重复图形给予人宽慰感受；我们对飞机或小鸟在空中飞行列队排出的图形产生兴奋感（图6-8、图6-9）。

图6-9 元素再创作（学生手绘）

6.2 介质的加入

图 6-10 介质的加入 1（学生拼贴作业）

设计是有目的的创作。

设计通常牵涉建构实体的物件，因此首先要处理的就是材料，也就是实际上实体表达所用的物质和方法。如木头、钢材、墨水、纸张。

设计必须针对物件的功能来着手，好符合目的。

美学美感则是指在视觉上凸显出这些材料特质间的相互关系，意即色彩、形状、质感之间的和谐与关系，也就是一种自我反射的结构。设计往往被视为源自数学的"和谐的普世真相"，例如所谓的"黄金分割"，与更具代表性或是源自文化的开怀，两者之间一种奇妙的糅合。

设计也是建构物件的意义。一个成功的设计必须同时考虑到整体上的实际问题，以及在文化和象征上认知到的意义，也就是其所要传达的讯息，说了些什么（图6-10～图6-12）。

图6-11 介质的加入2（学生拼贴作业）
图6-12 介质的加入3（学生拼贴作业）

图 6-13　介质的加入 4（学生拼贴作业）

材质作为表现介质加入作品，拉链、棉麻、牛仔、毛线的应用丰富了层次。

随着在叙事性框架下，对物体认知的分析性阶段和空间维度转化的创造性阶段的推进，我们能够更加多角度地经客观分析得到空间建构的二维表皮，以及三维的空间形态等图形语言，以及形成丰富的叙事性组织架构。由此，就可以得到图形语言拓展执行阶段的策略。在"生成论"的指导下，运用形式和形象的方法诸如拼贴、引用等，结合叙事性框架下的修辞和文化的延续性，具有审美衡量标准的重要意义，并且暗示着新的空间的生成、新的文化语言的阐释和组织（图 6-13～图 6-18）。

6　创造性阶段

图6-14　介质的加入5（学生拼贴作业）

图6-15　介质的加入6（学生拼贴作业）

设计色彩课程阶段性建构

6 创造性阶段

图 6-16 介质的加入及其组合（学生拼贴作业）

设计色彩课程阶段性建构

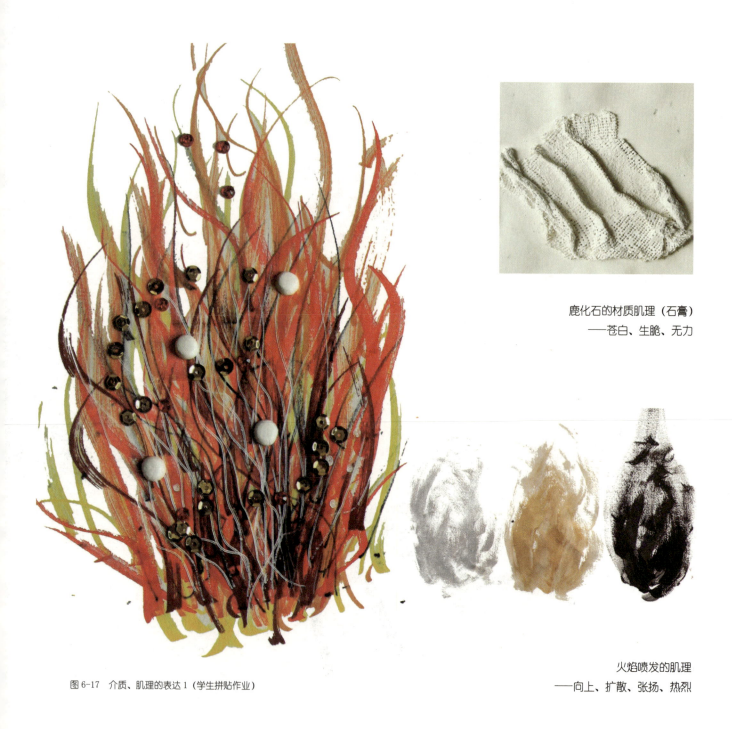

鹿化石的材质肌理（石膏）
——苍白、生脆、无力

火焰喷发的肌理
——向上、扩散、张扬、热烈

图6-17 介质、肌理的表达1（学生拼贴作业）

6　创造性阶段

金属的材质肌理
——冰冷、现代、光泽、机械

鹿皮的材质肌理
——温暖、柔软

图6-18　介质、肌理的表达2（学生拼贴作业）

6.3 蒙太奇手法下的图形色彩重组

拼贴

拼贴是设计团队寻求灵感的一种来源，参与者透过拼贴，将原本难以利用传统方法表达的想法、感觉、欲望和其他生活层面，以视觉的方式具体呈现出来。

面对像是问卷或访谈这类传统研究方法时，受访者经常无法自在地完整陈述，或表达内心的感觉、想法和欲望。拼贴可以减轻这个问题，让研究参与者有机会将个人的想法与感受投射在具体物件上，据此展开对谈。

拼贴工具组通常包括卡片或纸张，预先搜集好图片、文字、形状和墨水。近来也有一些研究开始尝试客制化的软件，可以用电脑进行制作。拼贴通常是一小组人一起进行，每个人各自完成自己的拼贴，而最重要的部分，就是由参与者向小组成员或研究人员简报自己的成品，详细解释图片的选择及意义。简报可以录影存档，作为日后分析或誊写之用。

拼贴通常是开放式的主题，可以让参与者自由发挥。例如，对于某种现象的看法（科技、资讯），对于某项服务体验的感觉（医院、金融机构），或是对家庭生活或工作的描述。一般的架构都会包括时间，像是过去、目前和未来的体验。提供给参与者进行拼贴的可以是一张空白的纸，或是事先画上基本框架或线条的纸，指示应该把图片和文字放在线的上面或下面、沿着轴线或放在一个圆形的里面或外面。

对设计人员来说，准备拼贴工具组最难的地方，在于要找到足够多不同的图片以及语义模糊的文字，避免误导参与者，同时又能够切题。建议提供空白的卡片或贴纸还有马克笔，让参与者也可以加入自己的东西。

利用质化分析在多个拼贴中找出模式和主题。要求可以包括：使用或不使用特定的图片、文字和形状，拼贴元素的正面和负面运用，元素在页面上的位置以及彼此之间的关系。分析时为了达到客观精确，诠释拼贴可以有几种做法：比对现场主持拼贴的人和不在场的人对于拼贴成品的诠释；每个人分别诠释拼贴，再与设计团队讨论；分析视觉物件可以依据或不依据参与者的解释（图6-20~图6-22）。

裁剪

裁剪是指将一个框架加到已经存在的情境之上。

裁剪牵涉到如何决定要留住与排除哪些部分，与要用哪种标准来做出决定。

例如，一张照片的构成，是以和谐或概念完整的方式，在一个框架中组织照片主题。在这过程中，突兀或无关的元素将会被排除在外。

即使是看似没有艺术内涵的随意快照，都有其观点和观察事物的位置，因此也牵涉到选择和决定。

想想看，在镜头外是什么景象，其实很有趣。在电影拍摄场景中，我们将摄影机旋转180°，就会看到摄影棚、剧组人员，以及其他拍片所需的工具设备等。

这就好像掀开汽车引擎盖，藏在毫无特色的光亮车盖下的那些基本的机器就会暴露出来。

往后拉看看，我们能够多看到些什么？哪些东西没能逃过剪掉的命运？为什么？

掉落在剪切室地板上剪掉的片段，是电影片上没用到的那些镜头。而没裁剪过的原始影片，像是古巴摄影师科达拍革命英雄切·格瓦拉的那些经典照片，透露出摄制人员的意图。最终电影的成功与否，影片的对比，都能显露出剪辑师对电影塑造的意愿。

每幅画、每张照片、每个观点，说的不光只是被纳入的东西，还有被排除的东西（图6-19）。

6　创造性阶段

图 6-19　裁剪与拼贴
(莱恩·休斯《好创意！文化才是王道》配图，奇光出版)

设计色彩课程阶段性建构

6　创造性阶段

图 6-20　阶段性创造成果 1
　　　　　（学生拼贴作业）

设计色彩课程阶段性建构

6　创造性阶段

图 6-21　阶段性创造成果 2
（学生拼贴作业）

设计色彩课程阶段性建构

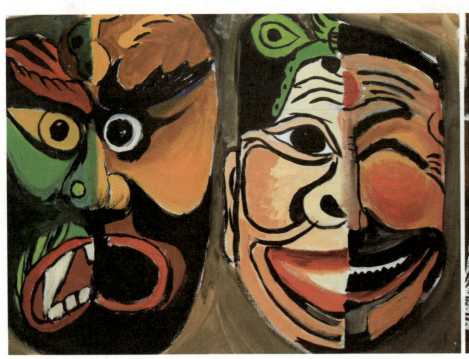

图 6-22 阶段性创造成果 3（学生拼贴作业）

7　执行性阶段

7 执行性阶段

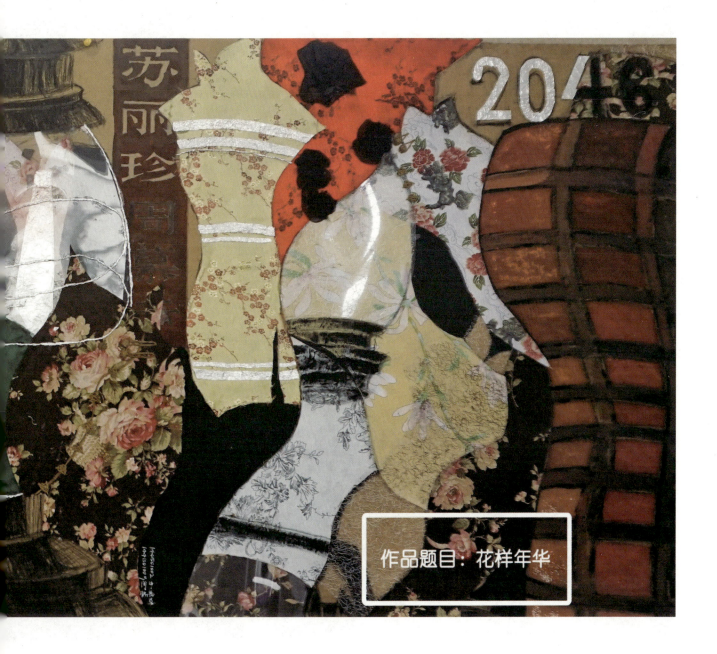

作品题目：花样年华

7 执行性阶段

作品题目：湖湘印象

设计色彩课程阶段性建构

7　执行性阶段

作品题目：梦境

设计色彩课程阶段性建构

7 执行性阶段

作品题目：湖湘印象

设计色彩课程阶段性建构

7 执行性阶段

作品题目：荼蘼